青藤字帖

颜勤礼碑集字

常用春联一百副

主编／青藤人

河南美术出版社
·郑州·

图书在版编目（CIP）数据

　　青藤字帖. 颜勤礼碑集字. 常用春联一百副/青藤人
主编. — 郑州：河南美术出版社，2022.12
　　ISBN 978-7-5401-5969-6

　　Ⅰ. ①青…　Ⅱ. ①青…　Ⅲ. ①汉字 – 楷书 – 法帖
Ⅳ. J292.33

　　中国版本图书馆CIP数据核字(2022)第190639号

编　　委：李丰原　秦　芳　张曼玉　张晓玉　陈菁菁
　　　　　王灿灿　任玉才　任喜梅　张孝飞　李明月

青藤字帖·颜勤礼碑集字

常用春联一百副
主编/青藤人

出 版 人：李　勇
责任编辑：管明锐　李丰原
责任校对：王淑娟
版式设计：杨慧芳
出版发行：河南美术出版社
　　　　　地址：河南省郑州市郑东新区祥盛街27号
　　　　　电话：（0371）65788152
制　　版：河南金鼎美术设计制作有限公司
印　　刷：河南博雅彩印有限公司
开　　本：787毫米×1092毫米　1/12
印　　张：8
字　　数：100千字
版　　次：2022年12月第1版
印　　次：2022年12月第1次印刷
书　　号：ISBN 978-7-5401-5969-6
定　　价：25.80元

目录

书法基础知识

一、什么是书法

在了解什么是书法之前，有些人认为写得好看、规整的字就是书法，其实不然。能否称之为书法，可以从这"四法"上来判断。

一是笔法，即用笔的方法，包括执笔法、运笔法等。没有笔法规则的书写，不能称为书法。

二是字法，也就是字的结构。字中的点画安排与形式布置，在不同书体中各不相同。

三是章法，指的是整幅作品的谋篇布局。从正文的疏密错落，到最后的落款钤印，都属于章法的范畴。无章可循的则不能称为书法。

四是取法，指的是学习书法时的效仿对象。我们常说"取法乎上"，学习书法要从经典作品中汲取营养，没有取法、任笔为体、聚墨成形的书写不能称之为书法。

以上"四法"属于技法层面的表现方式，是初学者首先要解决的问题。解决以上问题之后，才能进入书法的另一层境界，即从审美层面来分析作品是否有神采、意趣等，作品是否表现出作者独特的审美追求及情感。

书法是汉字在形成、演变、发展过程中形成的独特的汉字书写艺术。汉字最初的作用是传递信息，随着汉字的发展，人们逐渐发现汉字的审美功能。有的人写得好看，有的人写得内涵丰富，于是就有善书者总结了其中的书写技巧，并留传下来很多书论，如蔡邕的《九势》、卫夫人的《笔阵图》等，而且还总结出了"屋漏痕""印印泥""锥画沙"等书法术语。善书者赋予书法以生命力，使其具有审美价值。这种审美价值传承至今，生命力依然顽强。

二、为什么要练习基本笔画

笔画是汉字字形的最小构成单位，无论多么复杂的汉字，都是由笔画组成的。如果把一个字看作一座建筑，那么基本笔画就是建筑所需的砖瓦木材。只有砖瓦木材质量上乘，整个建筑才会稳固，基本笔画决定了全字是否美观和字的结构是否和谐。因此，对于基本笔画的训练是至关重要的，应予以足够重视。

三、练习基本笔画的诀窍

练习基本笔画时应该抓住"稳""准"两个特点。"稳"就是执笔、行笔要稳，书写时节奏要清晰，不要犹豫不决、拖泥带水；"准"就是在临写时注意笔画的长短、曲直、倾斜的角度，甚至笔画的粗细变化，都要符合结构的规律。学书者临帖时应对照原帖反复临摹，反复对比，直到写准为止。

四、学习书法的意义

1. 书法是艺术性和实用性的有机结合，学习书法能培养一个人认真负责、持之以恒、锲而不舍的精神。一个人能写一手好字，是其修养和才气的凝聚，是个人内外气质的升华，所以人们常说"字是人的第二仪表""字是一个人文化修养的内在表现"。

2. 在练习书法的过程中，需要习诵古人的诗文佳作，学习先哲的思想，了解相关历史文化等。因此，学习书法也是增长知识、陶冶情操、净化心灵、提高审美能力的重要途径。

3. 写得一手好字，令人赏心悦目。尤其在互联网时代，大家习惯于用电脑打字，但优秀的传统文化还需要传承，书法就是其中一种较好的形式。

五、学习书法有捷径吗

学习书法没有捷径，但也没有想象中那么难。写不好的原因主要是对汉字的笔画和结构掌握得不够好。如果能在学习中充分掌握，并且坚定信心，即使不能成为一名书法界的"大家"，也能写一手漂亮的字。需要注意的是，学习书法要目的明确、方法得当、循序渐进，且要持之以恒。

六、作品不好的原因

1. 所选字帖不合适

字一直写不好，很多人认为要么是笔的问题，要么是纸的问题。其实这些都不是决定性的因素，很有可能是所选字帖不合适。选字帖一定要选自己喜欢的，这样练着才有兴趣，才会越练越想练，从而让你慢慢地喜欢上书法。

2. 书写习惯不正确

执笔、坐姿等不正确。很多人常常写的时候感觉很好，而等放远看时，总觉得哪个都不好看。因此，要尝试纠正自己的书写习惯。

3. 不读帖，不临帖

临帖是练习书法的不二法门，而在临帖之前，要认真读帖。因为只有先理解了要临的这个字的结构，才能真正把字写好。

4. 不学理论，不爱交流

很多老师教授学生书法时只要求多写，往往忽略了写好书法也需要有理论做基础。有很多教程都有理论文字讲解，一定要认真阅读，理解之后再进行实践。另外，自学往往领悟得较慢，只有多与写字好的人交流，才能快速解决自己写字过程中遇到的困惑。

5. 单字能写好，作品写不好

写单字的时候能写好，但是写作品时却发现字忽大忽小、忽左忽右。这说明单字结构已经过关，但是字与字之间的搭配还需要练习。笔画和笔画之间的搭配是结构问题，字和字之间的搭配是章法问题。所以我们还需要进行大量创作，从中发现问题并予以解决。

七、工具介绍

"工欲善其事，必先利其器"，我们先来认识一下学习书法常用的工具材料。

首先是文房四宝，即笔、墨、纸、砚四种工具，还有笔洗、笔山、笔帘、毛毡、镇纸、印泥和印章等。

1.笔

笔即毛笔，按材质大体可分为三种类型：羊毫笔、狼毫笔和兼毫笔。羊毫笔的笔头由羊毛制成，柔软，但缺乏弹性，吸水性较强；狼毫笔的笔头多由黄鼠狼毛制成，弹性强，吸水性偏弱；兼毫笔的笔头通常是内里狼毫、外围羊毫的结构，韧性和吸水性介于羊毫笔和狼毫笔之间。

毛笔　　　　　　　　　　　墨汁

2.墨

根据原材料的不同，墨可以分为油烟墨和松烟墨。油烟墨在光照下有光泽感，而松烟墨的反光性不强。此外，根据形质的不同，墨又分为墨汁和墨块。对于初学者来说，一般推荐使用墨汁，取用较为方便。

砚台

宣纸　　　　　　　　　　　小碟子

3.纸

初学书法一般建议用毛边纸，理由有二：其一，毛边纸书写时容易把握，不像宣纸那么吃墨；其二，毛边纸相对宣纸来讲，价格低廉。

4.砚

砚是研磨墨块、盛放墨汁的器具。由于其质地坚硬、久放不朽、制作精良，常被视为藏品珍玩。由于砚台的使用不是很方便，一般可以用小碟子来代替盛放墨汁。

5.笔洗

用于清洗毛笔的器皿，通常为瓷制品。

6.笔山

放置毛笔的器具。因外形似山，所以被称为笔山，也叫笔搁或笔搭。

笔洗	笔山

7. 笔帘

用于收纳毛笔的工具。便于携带，有保护笔锋的作用。

笔帘

8. 毛毡

毛毡是写书法时必备的辅助工具。毛毡表面有一层绒毛，平整、均匀、柔软，富有弹性，写字时使用毛毡可以避免墨弄脏桌面。

9. 镇纸

即压纸的重物，通常为石质、金属质或木质的物体，具有一定重量。书写时用其压住纸的两端，可避免纸张翘起。

毛毡	镇纸

10. 印泥

印泥也是书画创作中需要用到的文房用品，它是表现篆刻艺术的媒介，有朱砂印泥、朱磦印泥等。

印泥

11. 印章

传统书法作品一般由正文、款识、印章三个部分组成。钤印的数量和位置的选择关系到整幅书法作品的呈现效果。书法作品中常用的印章分为朱文印和白文印，其文字多用篆书。

印章	朱文印（李）	白文印（青藤）

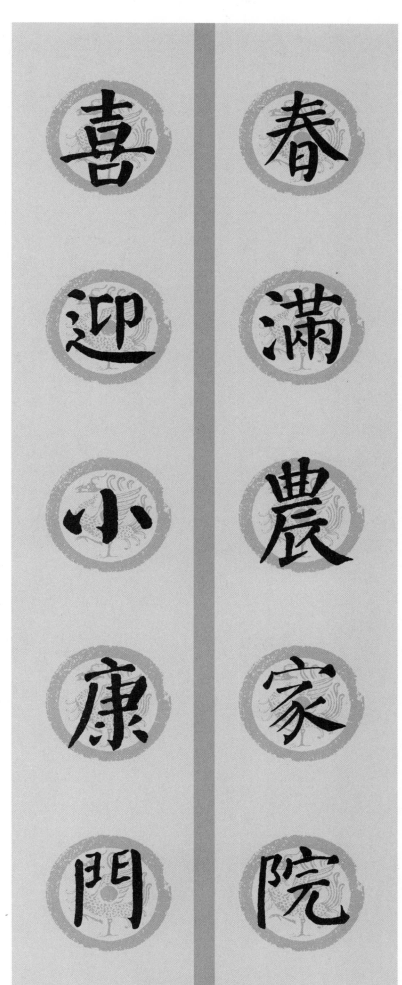

▼
春满农家院　喜迎小康门

青藤字帖·颜勤礼碑集字·常用春联一百副 5

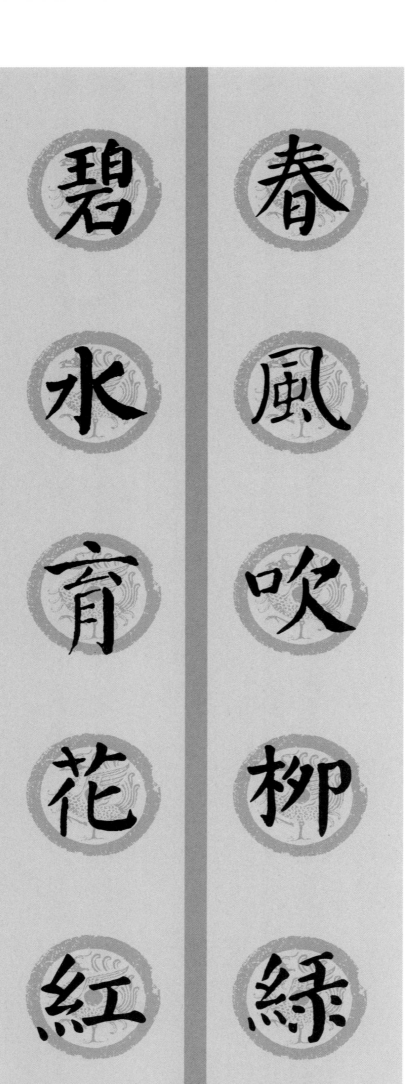

春风吹柳绿　碧水育花红

青藤字帖·颜勤礼碑集字·常用春联一百副

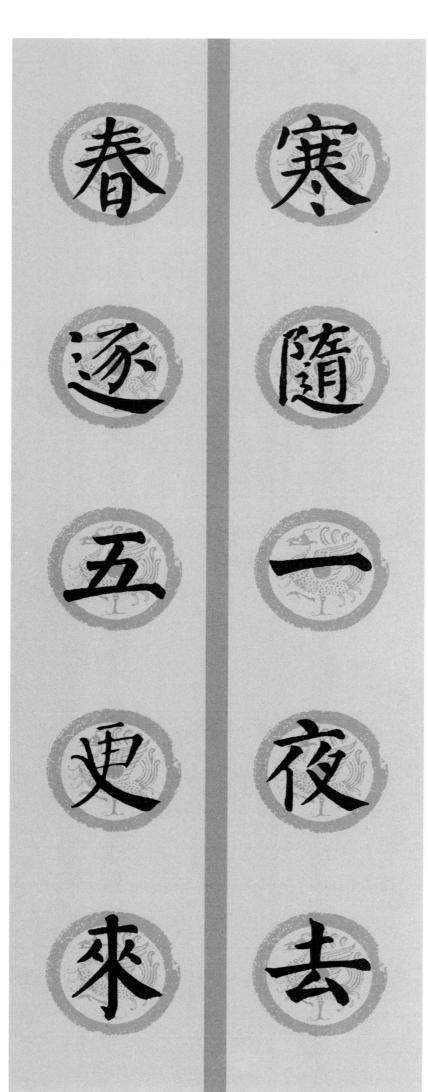

百　万

花　馬

爭　會

相　新

艷　春

青藤字帖·颜勤礼碑集字·常用春联一百副

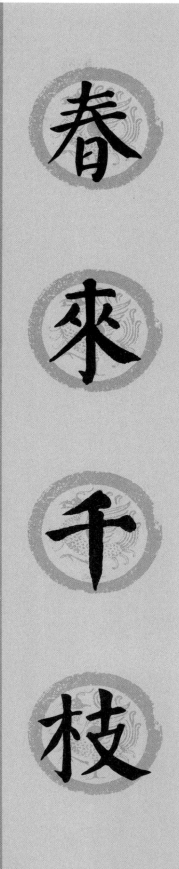

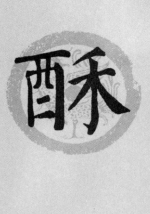

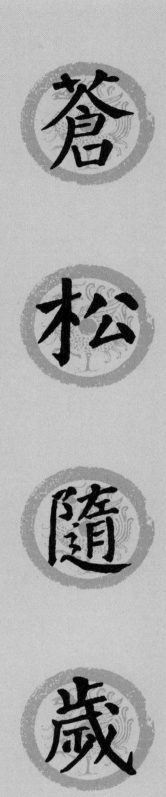

▼ 苍松随岁古 子鼠伴新年

青藤字帖·颜勤礼碑集字·常用春联一百副

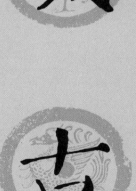
13

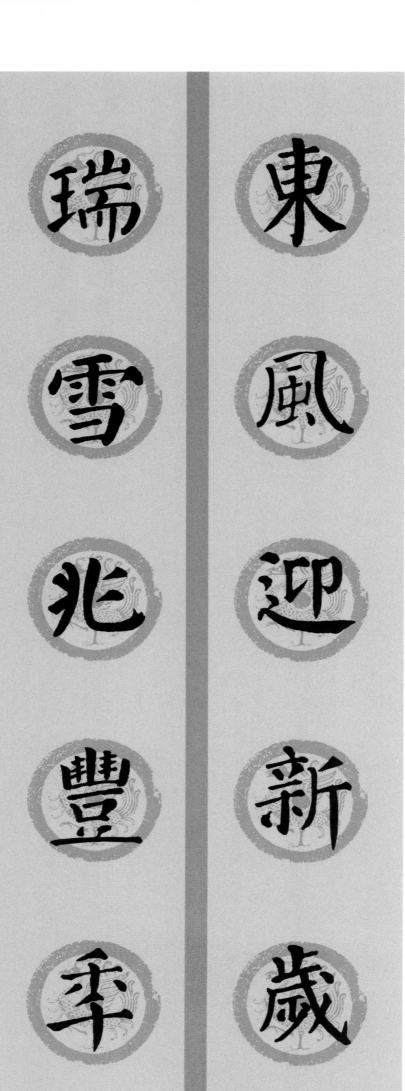

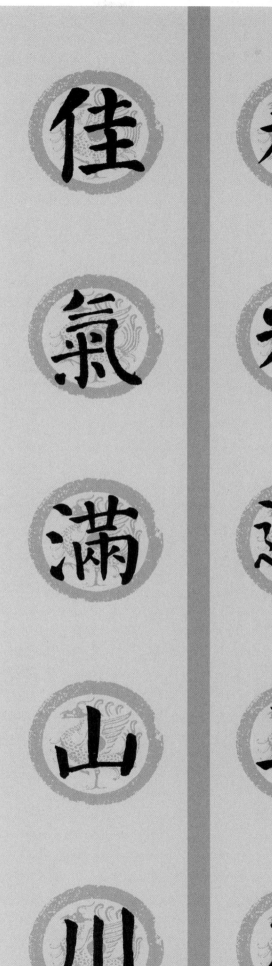

▼ 春光遍草木 佳气满山川

青藤字帖·颜勤礼碑集字·常用春联一百副

15

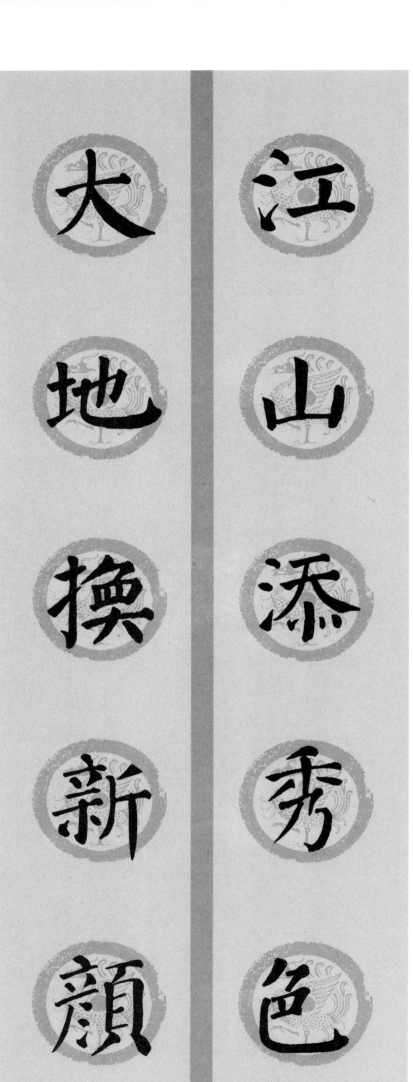

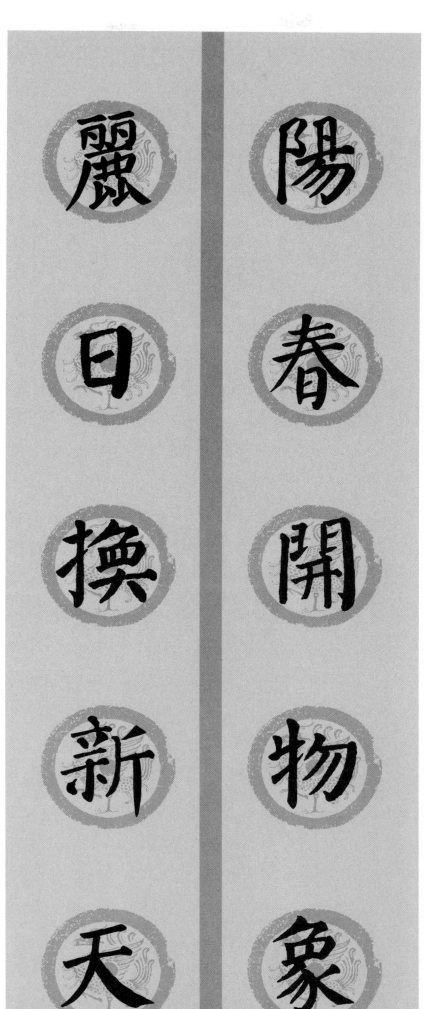

青藤字帖·颜勤礼碑集字·常用春联一百副

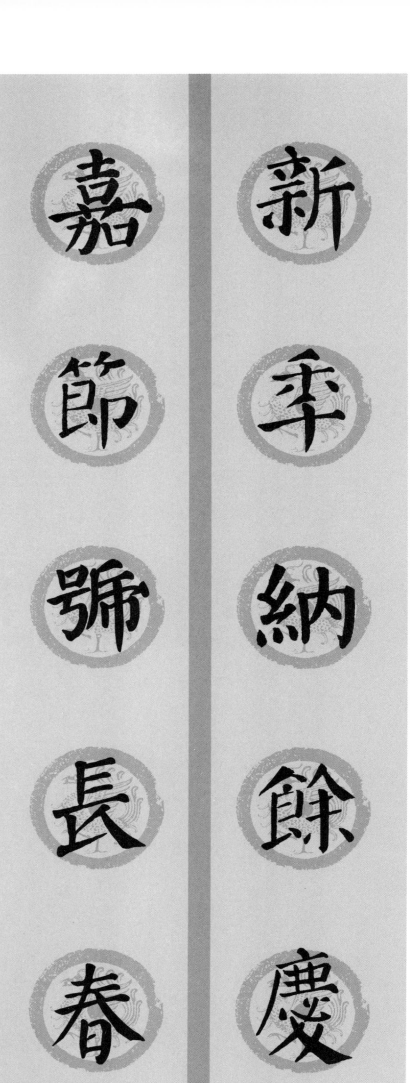

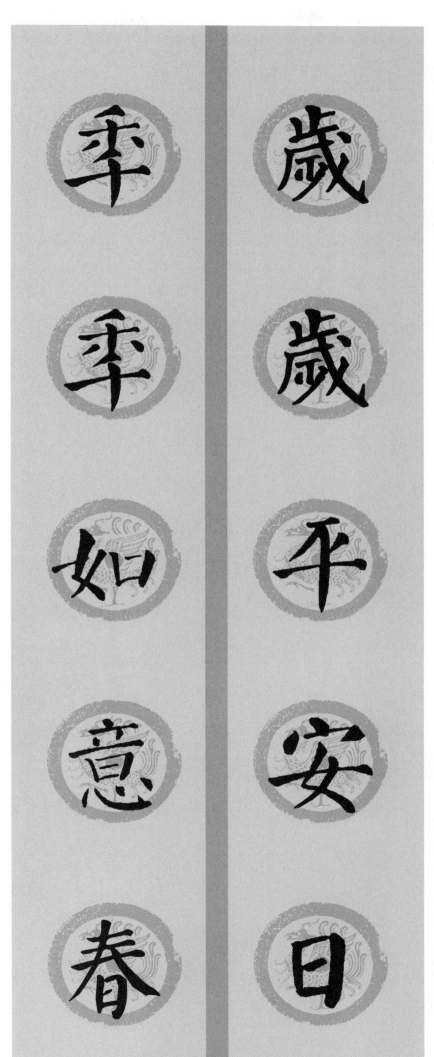

青藤字帖·颜勤礼碑集字·常用春联一百副

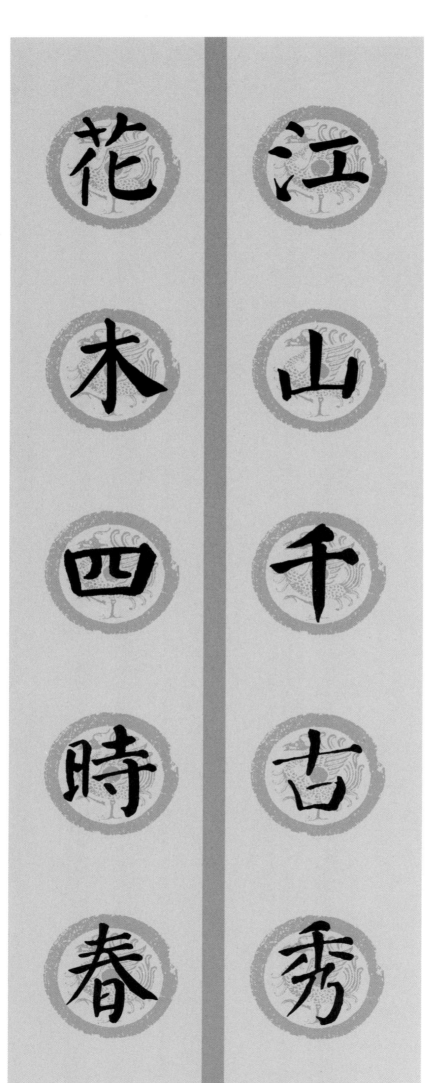

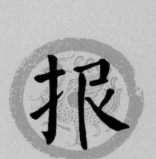

爆竹传吉语

腊梅报新春

和光生柳　春色泛桃

青藤字帖·颜勤礼碑集字·常用春联一百副

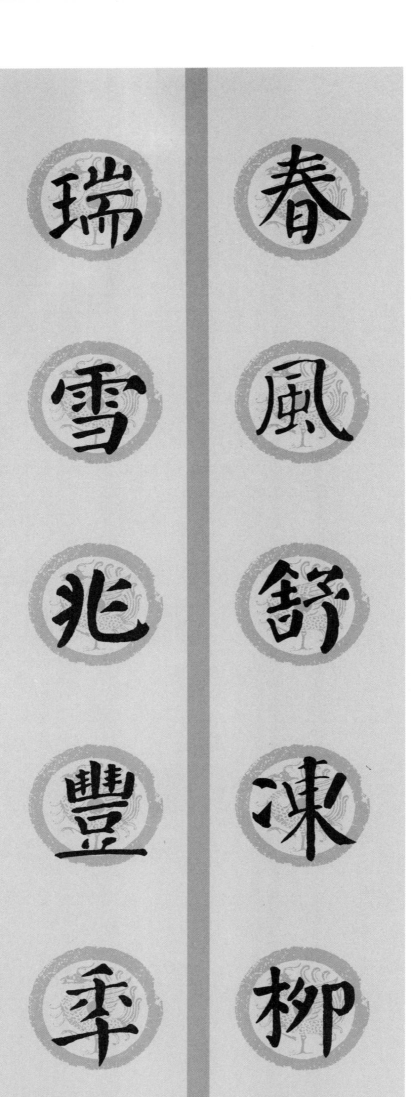

青藤字帖·颜勤礼碑集字·常用春联一百副

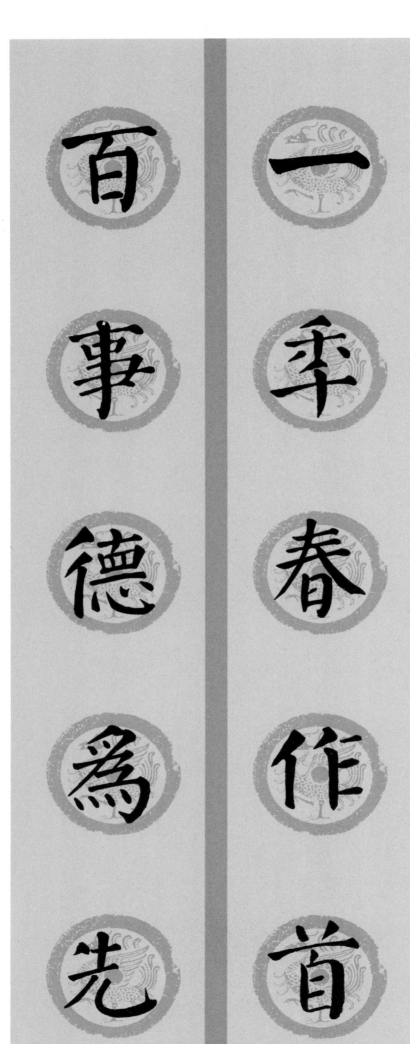

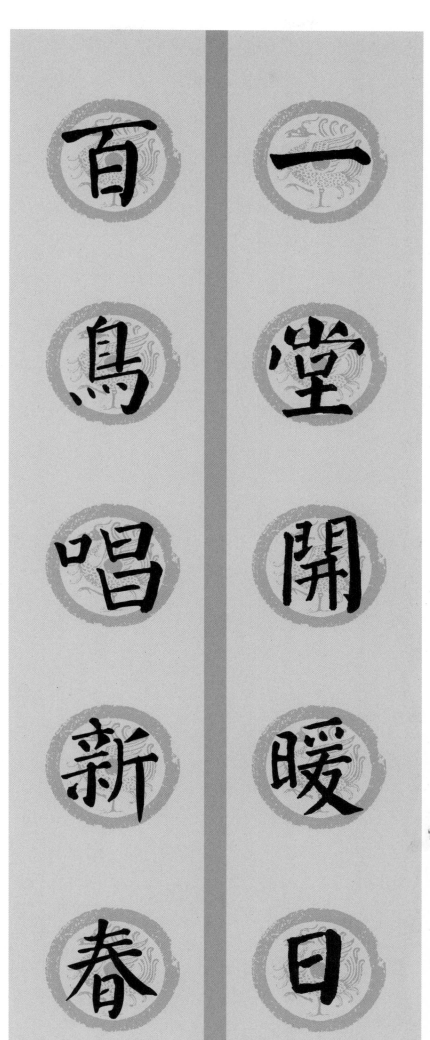

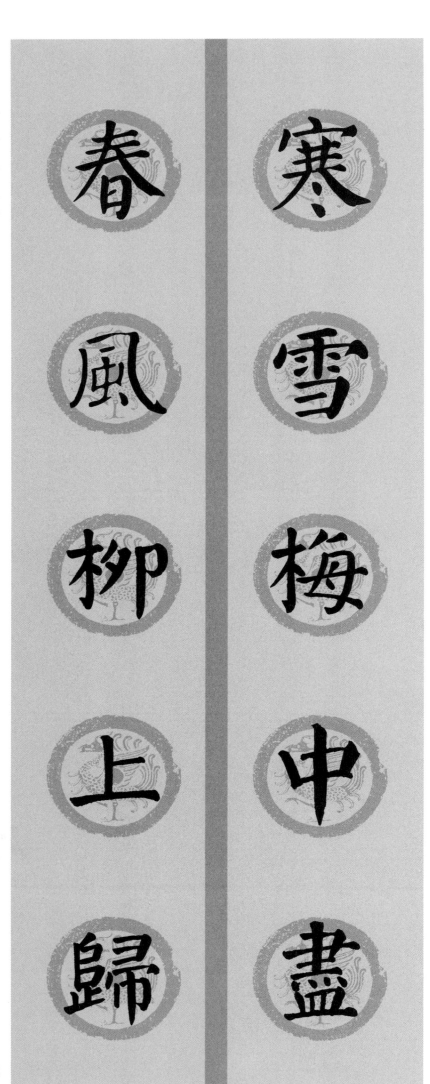

春风柳上归

寒雪梅中尽

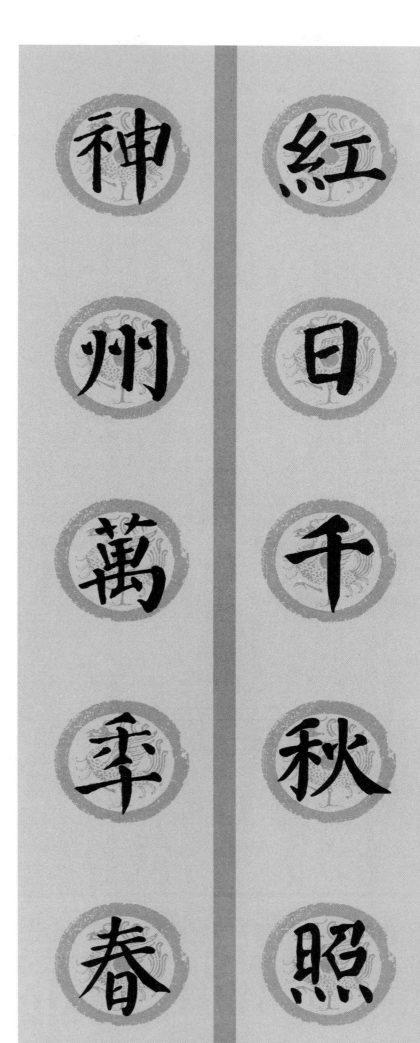

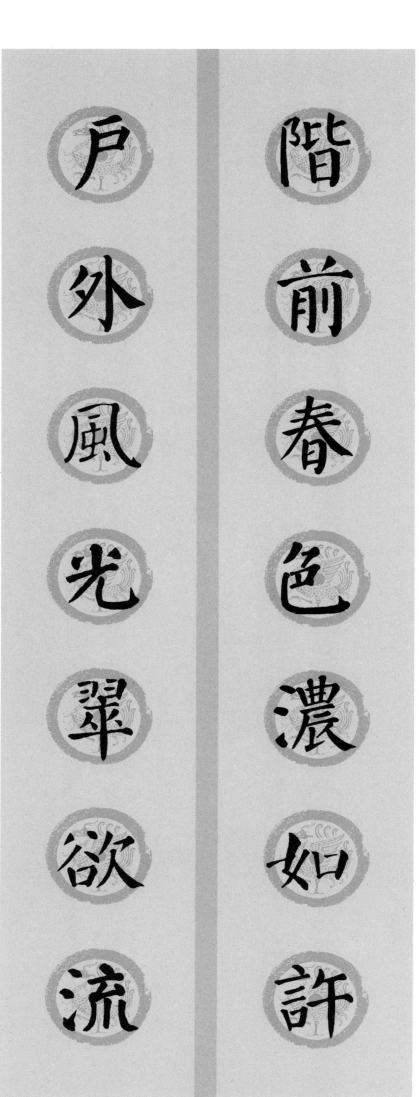

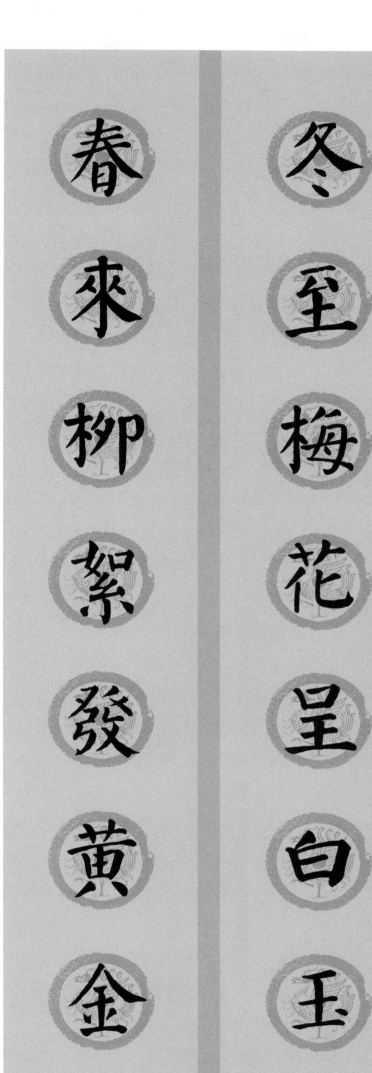

青藤字帖·颜勤礼碑集字·常用春联一百副

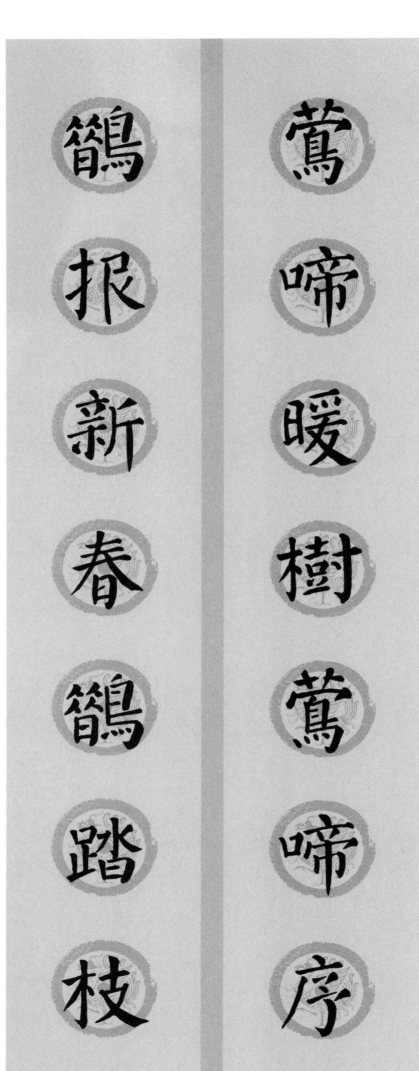

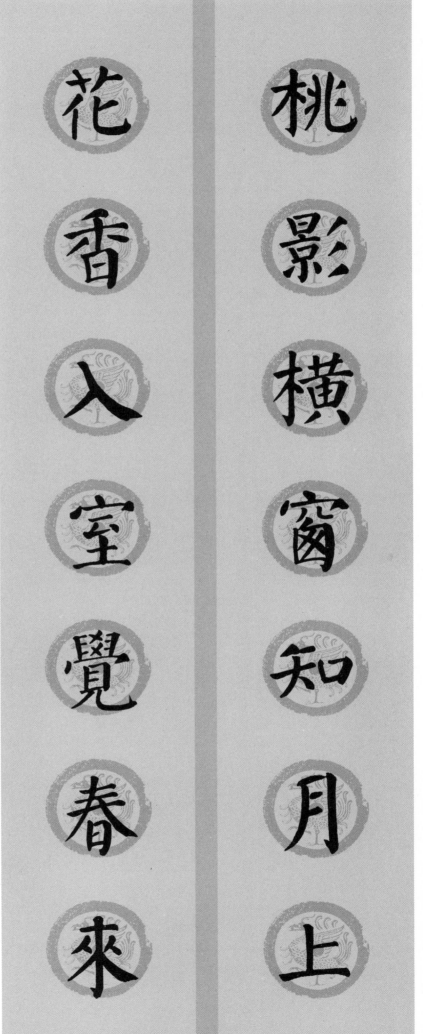

耀眼红梅花弄影　争春瑞雪景宜人

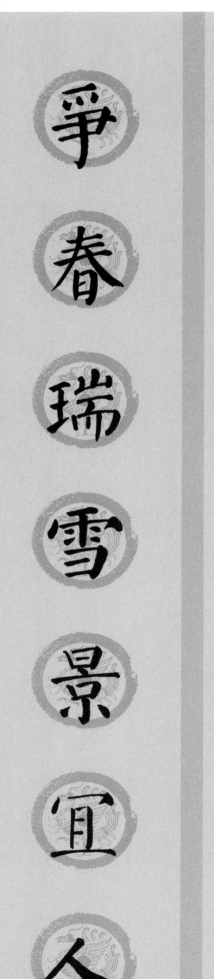

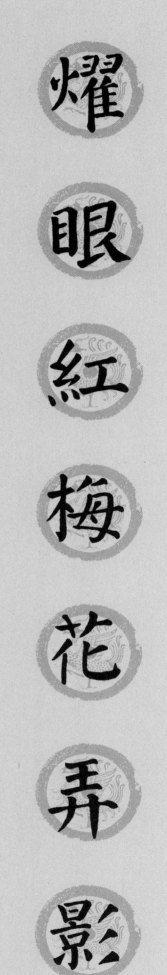

青藤字帖·颜勤礼碑集字·常用春联一百副

38

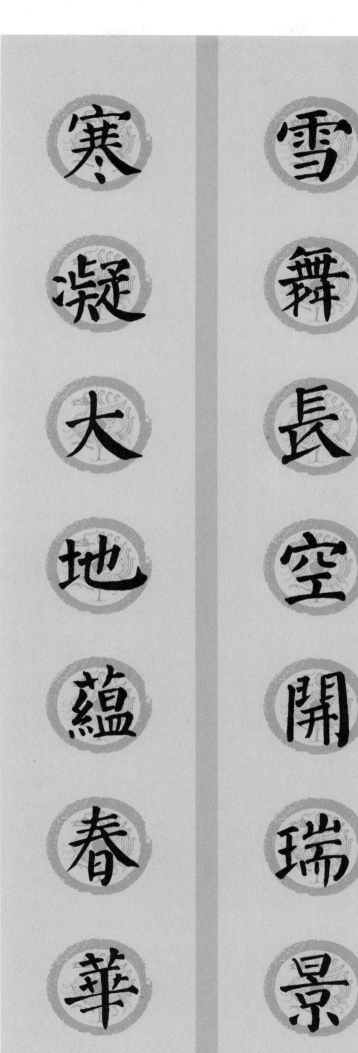

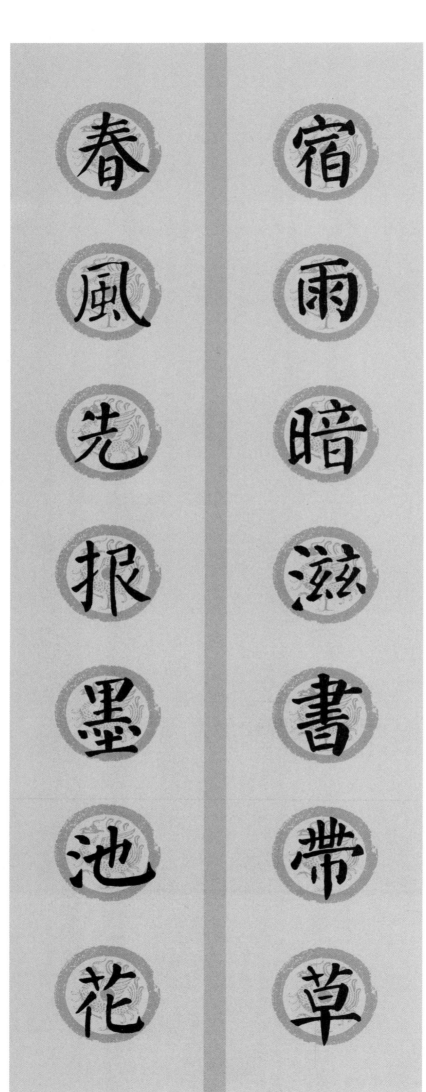

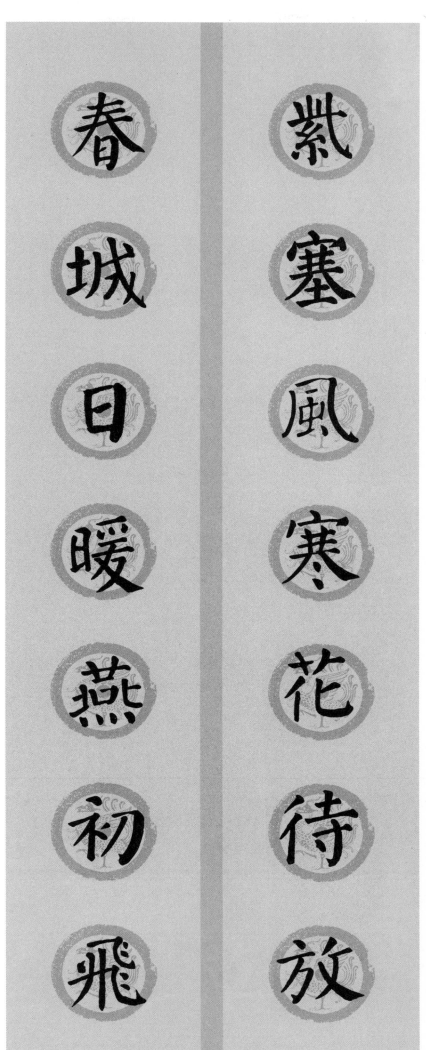

青藤字帖·颜勤礼碑集字·常用春联一百副

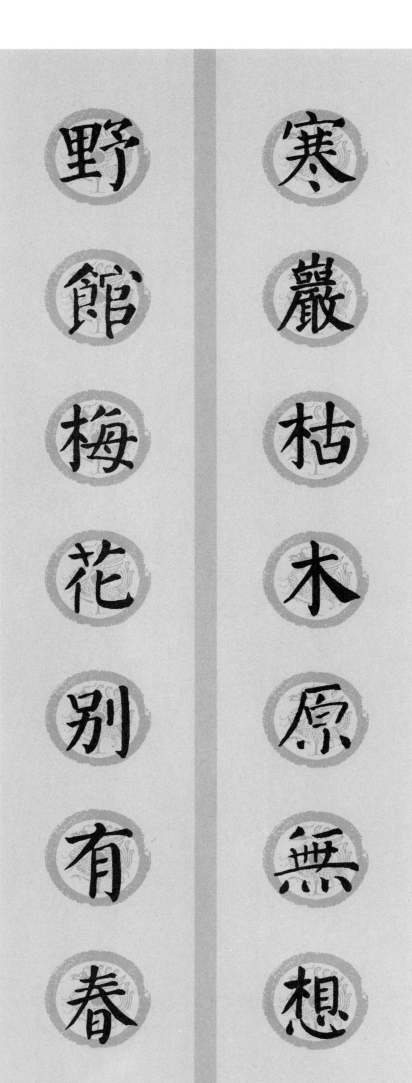

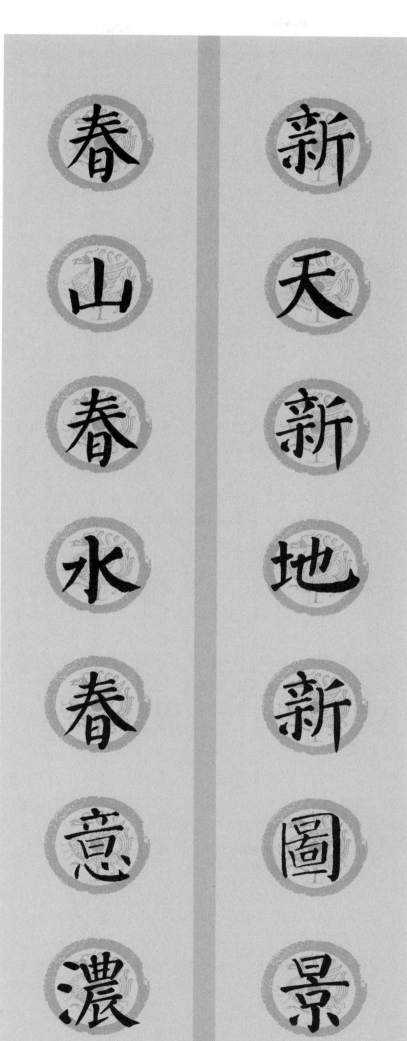

青藤字帖·颜勤礼碑集字·常用春联一百副

满地绿荫飞燕子

一帘晴雪卷梅花

蝶鬧花叢飄化韵 莺穿柳浪荡春歌

蝶

鬧

花

叢

飄

化

韻

莺

穿

柳

浪

荡

春

歌

青藤字帖·颜勤礼碑集字·常用春联一百副

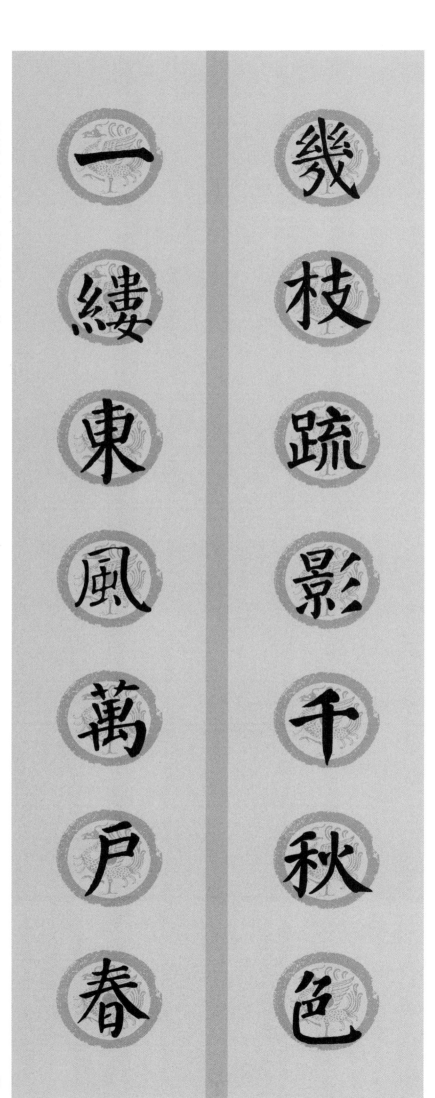

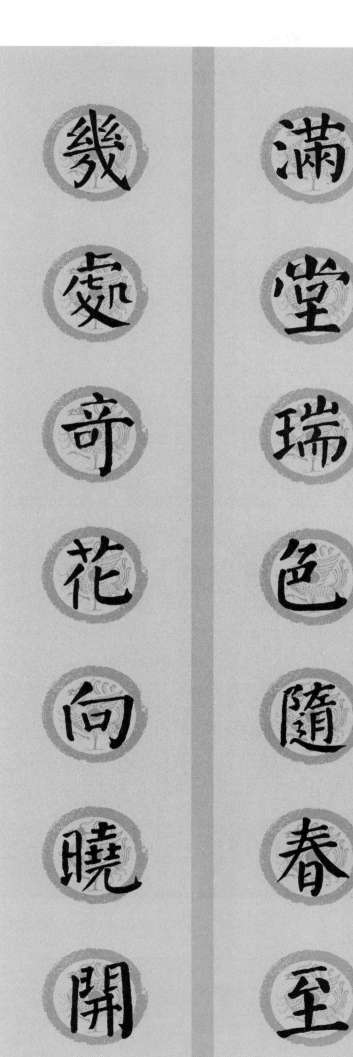

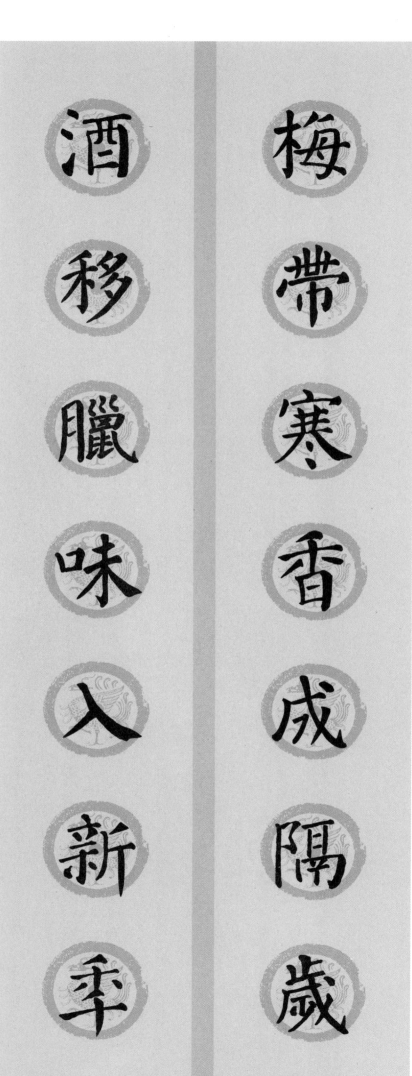

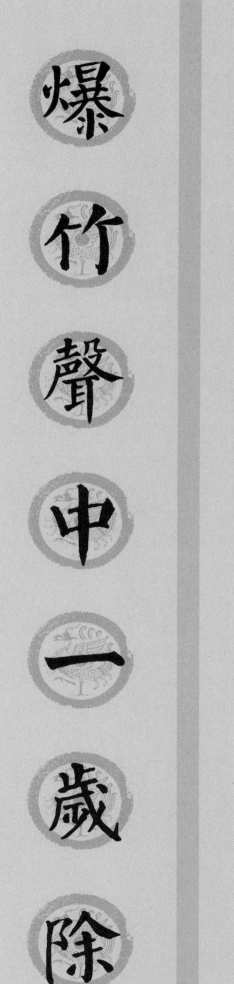

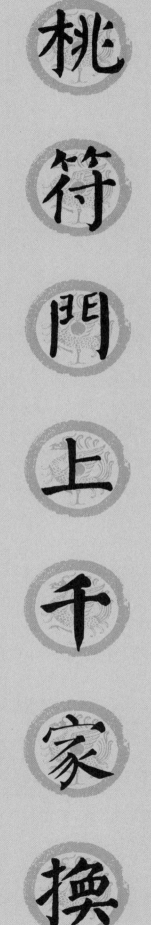

青藤字帖·颜勤礼碑集字·常用春联一百副

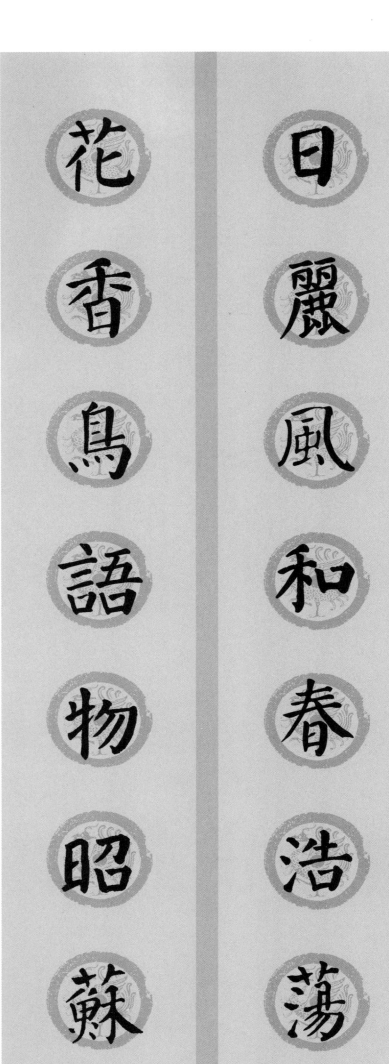

日麗和春浩荡

花香鳥語物昭蘇

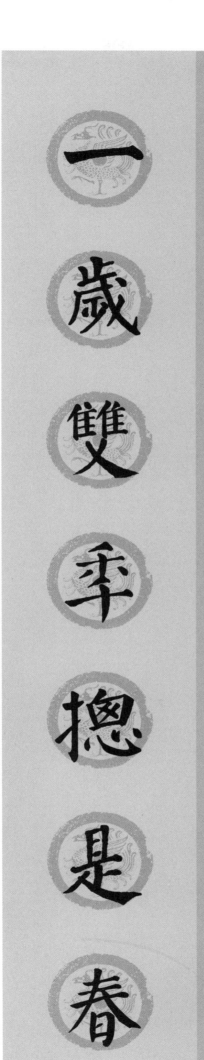

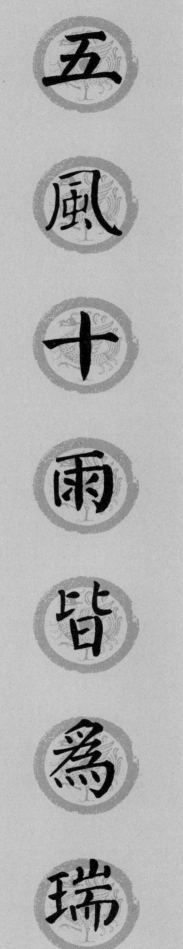

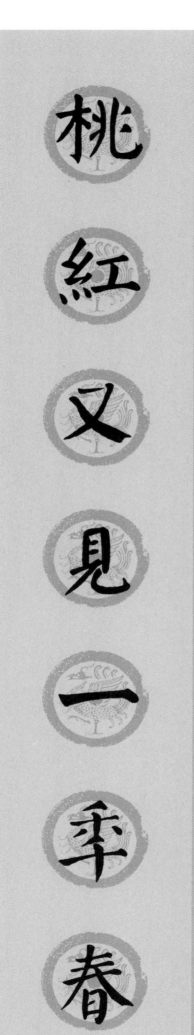
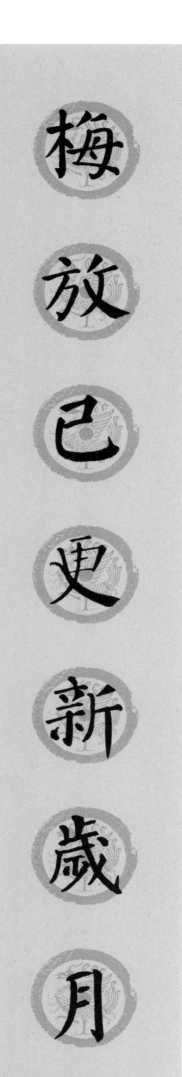

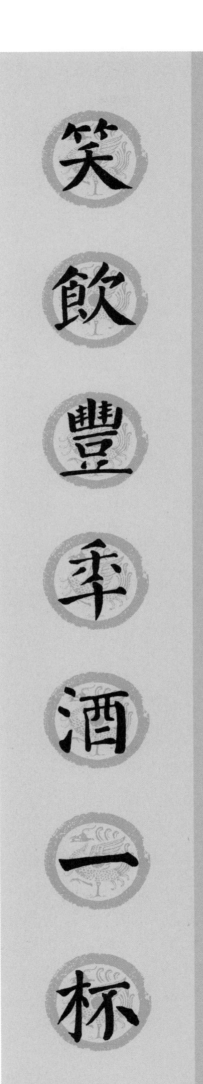

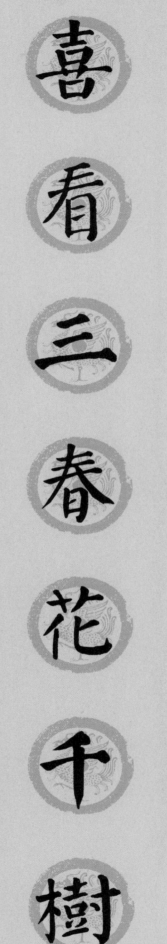

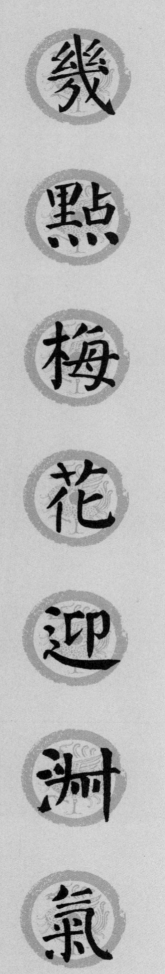

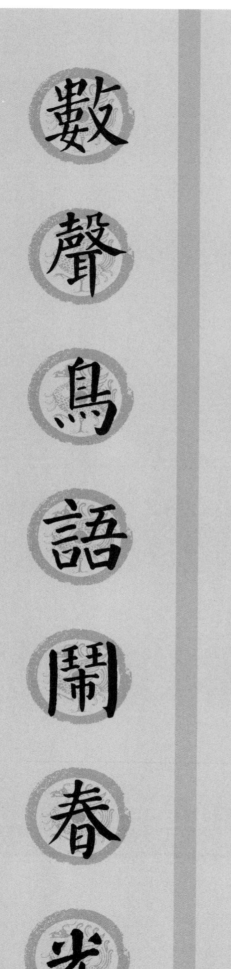

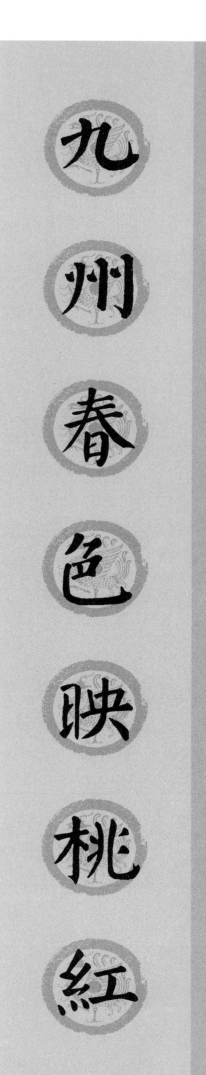
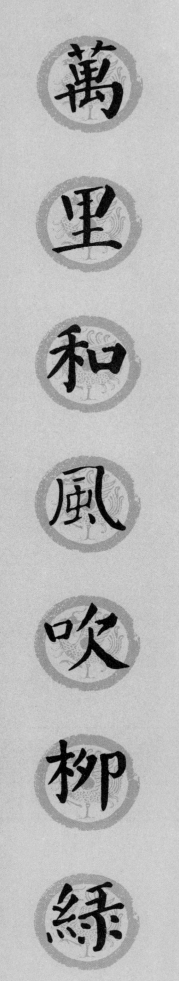

青藤字帖·颜勤礼碑集字·常用春联一百副

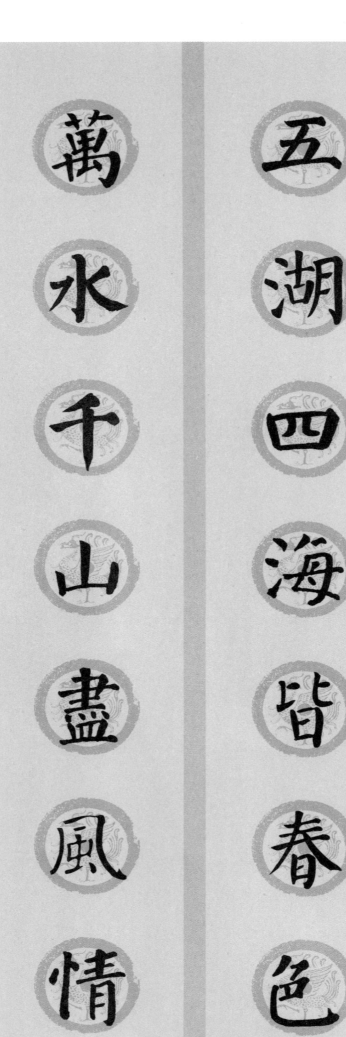

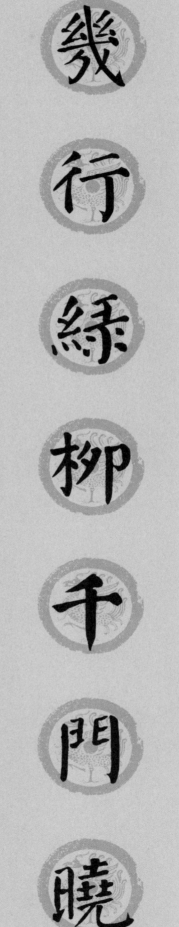

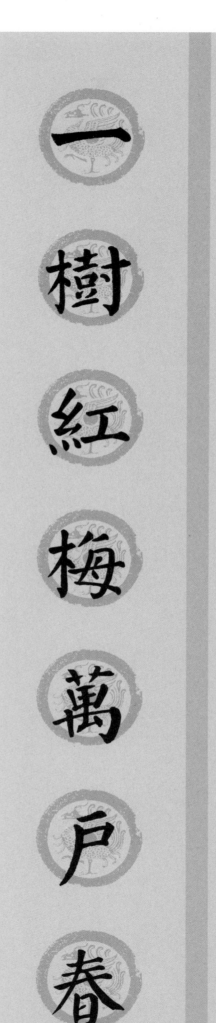

幾行綠柳千門曉

一樹紅梅萬戶春

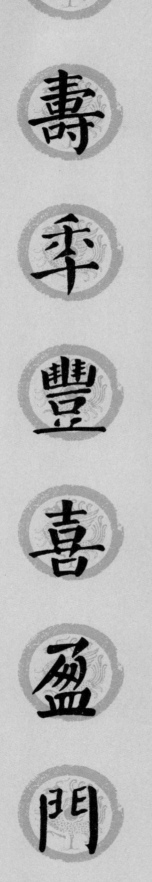

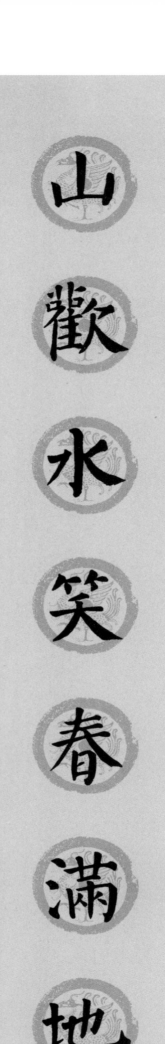

山歡水笑春滿地

人壽年豐喜盈門

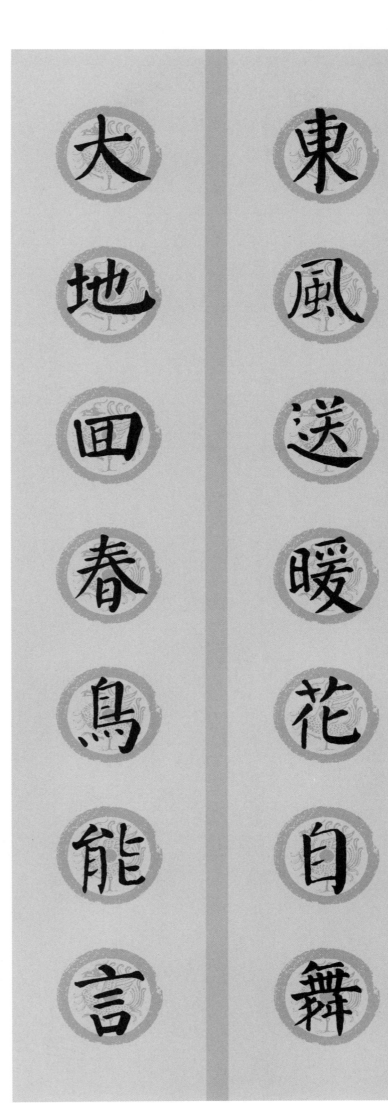

大　东
地　风
回　送
春　暖
鸟　花
能　自
言　舞

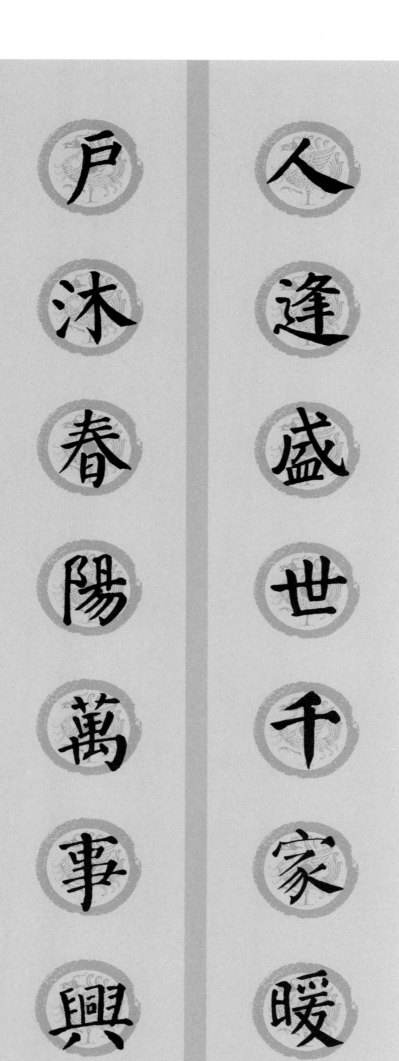

青藤字帖·颜勤礼碑集字·常用春联一百副

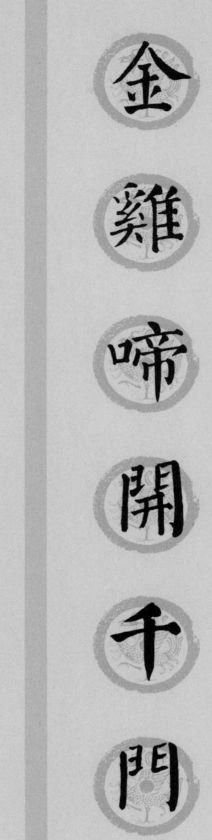

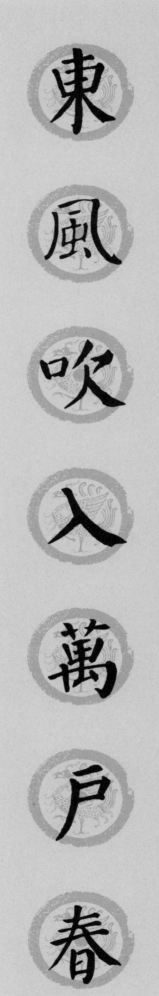

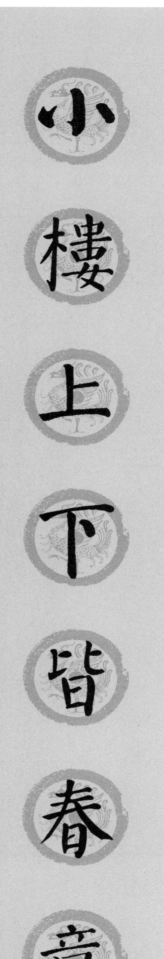

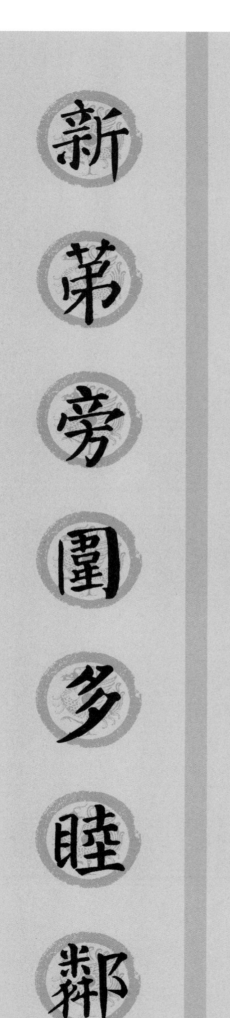

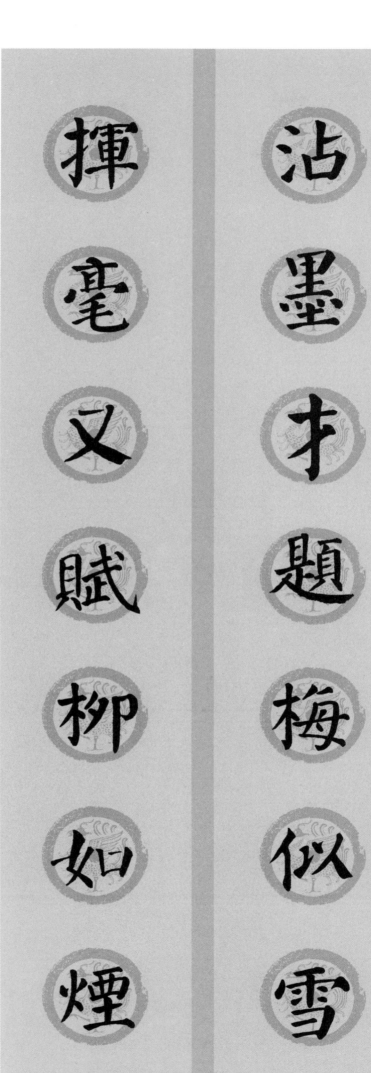

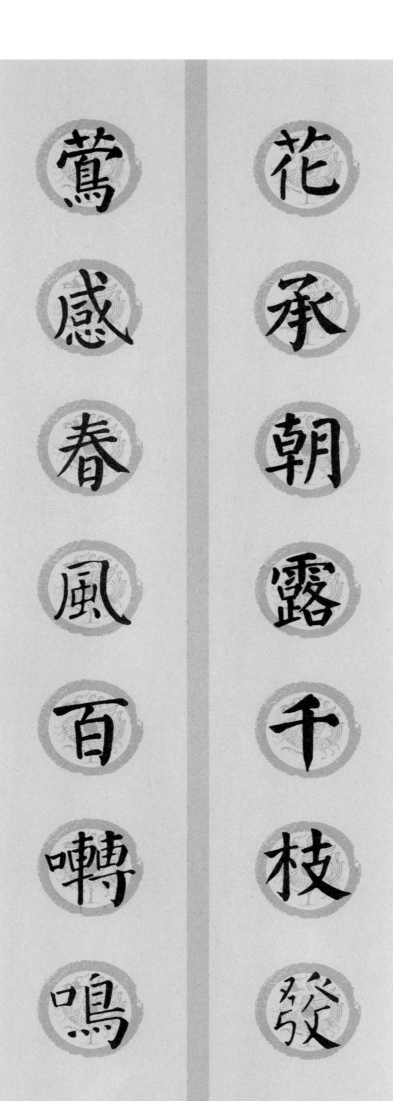

花承朝露千枝发 莺感春风百啭鸣

青藤字帖·颜勤礼碑集字·常用春联一百副

66

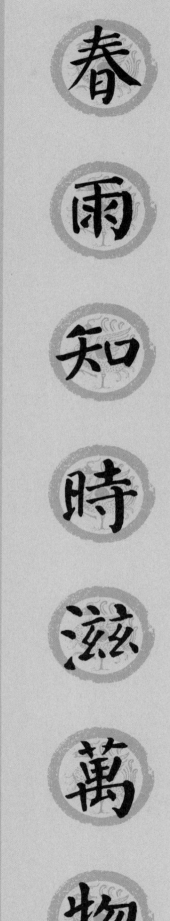

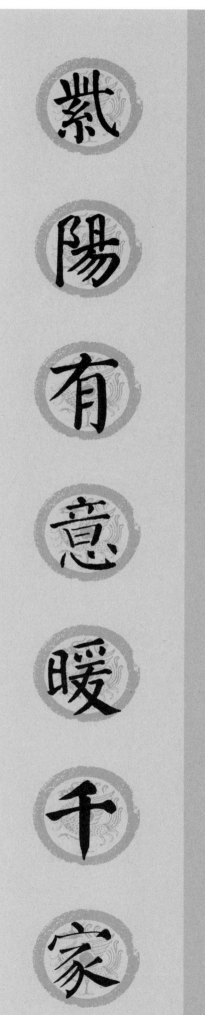

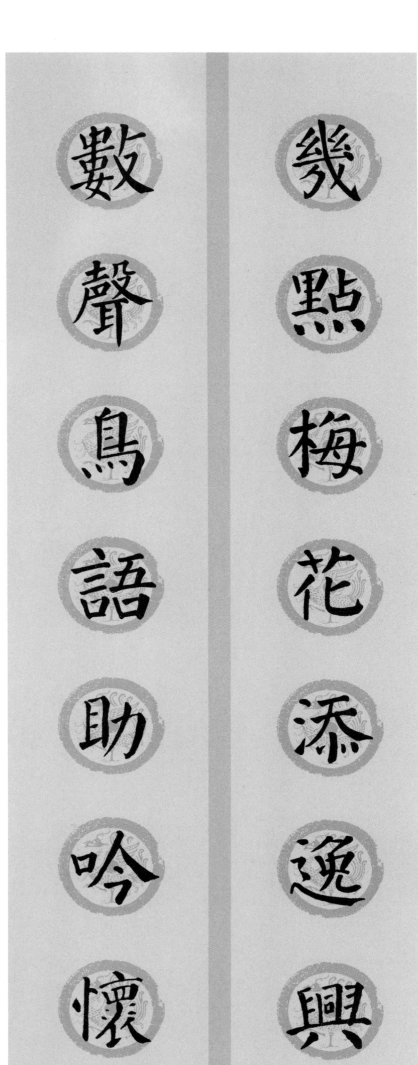

幾點梅花添逸興

數聲鳥語助吟懷

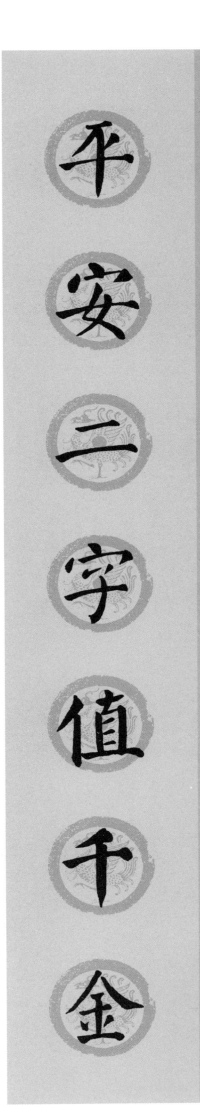
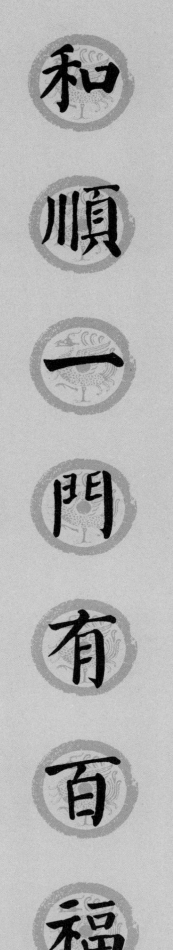

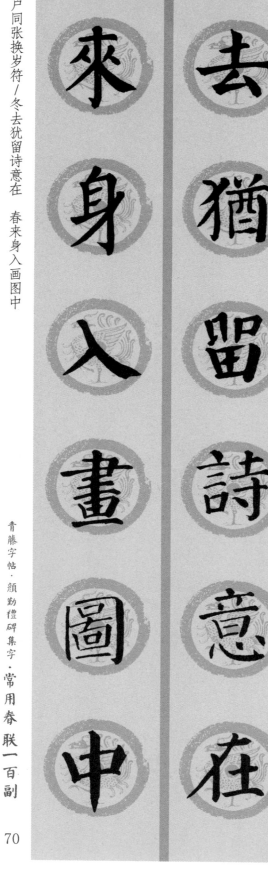

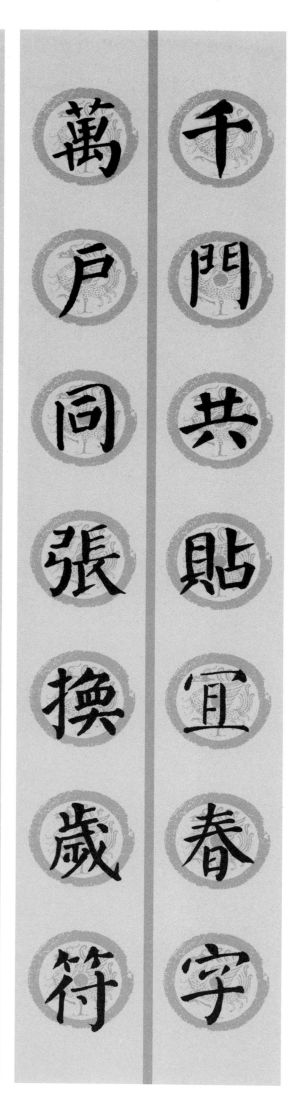

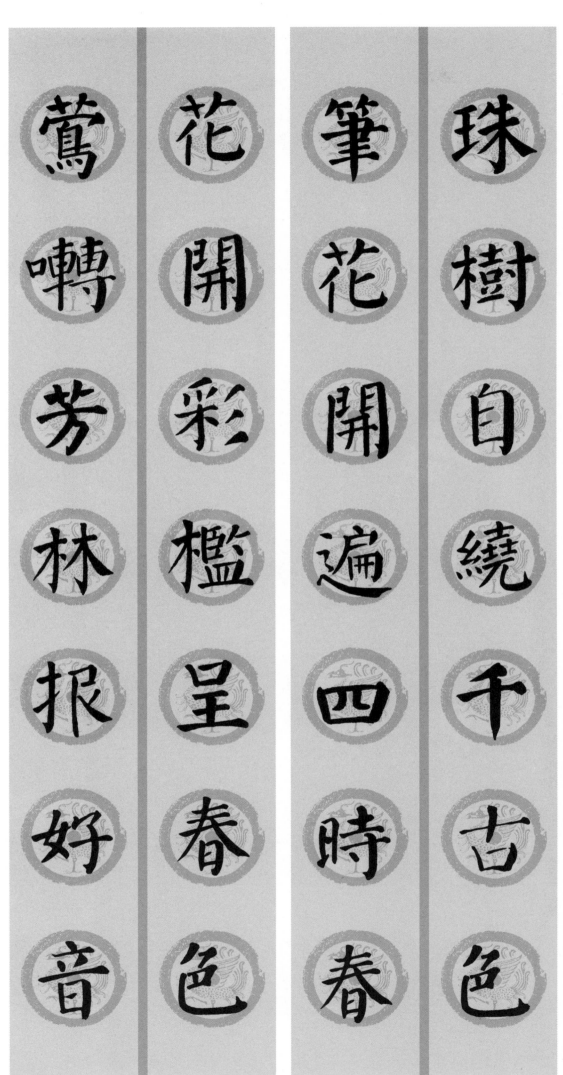

珠樹自繞千古色 筆花開遍四時春／花開彩檻呈春色 鶯囀芳林報好音

青藤字帖·顏勤禮碑集字·常用春聯一百副

珠樹自繞千古色

筆花開遍四時春

花開彩檻呈春色

鶯囀芳林報好音

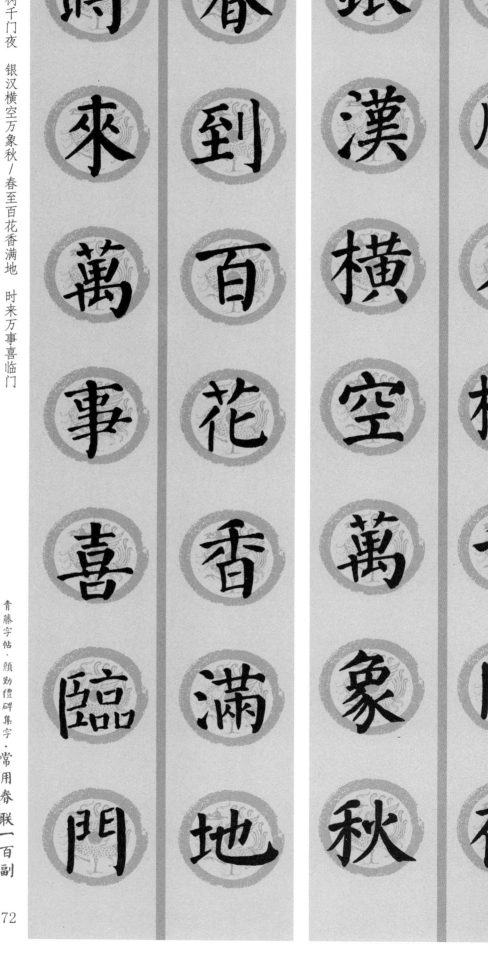

金風入樹千門夜　銀漢橫空萬象秋／春至百花香滿地　時來萬事喜臨門

金風入樹千門夜

銀漢橫空萬象秋

春到百花香滿地

時來萬事喜臨門

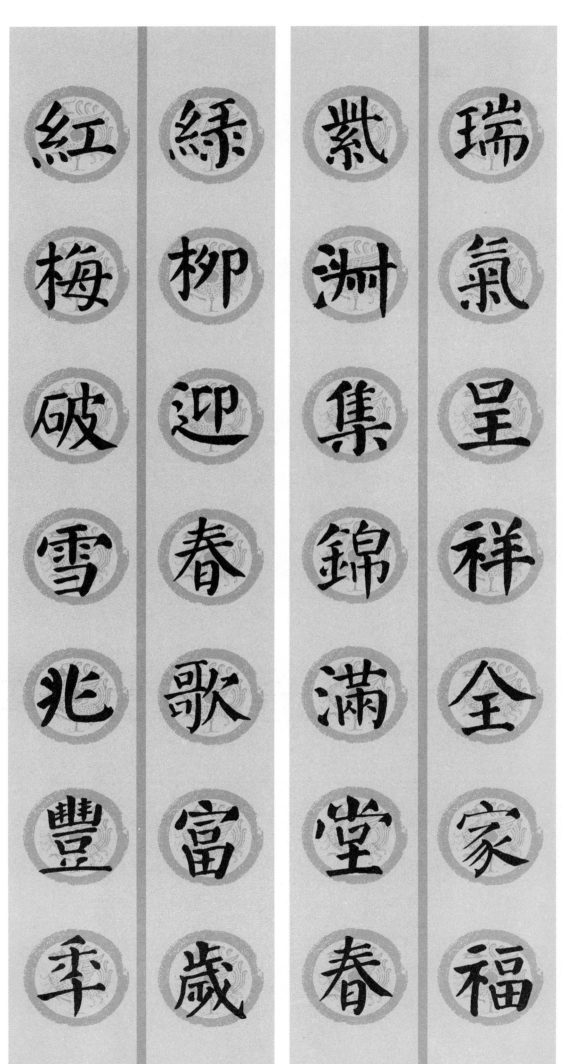

紫淑集锦满堂春

瑞气呈祥全家福

绿柳迎春歌富岁

红梅破雪兆丰年

青藤字帖·颜勤礼碑集字·常用春联一百副

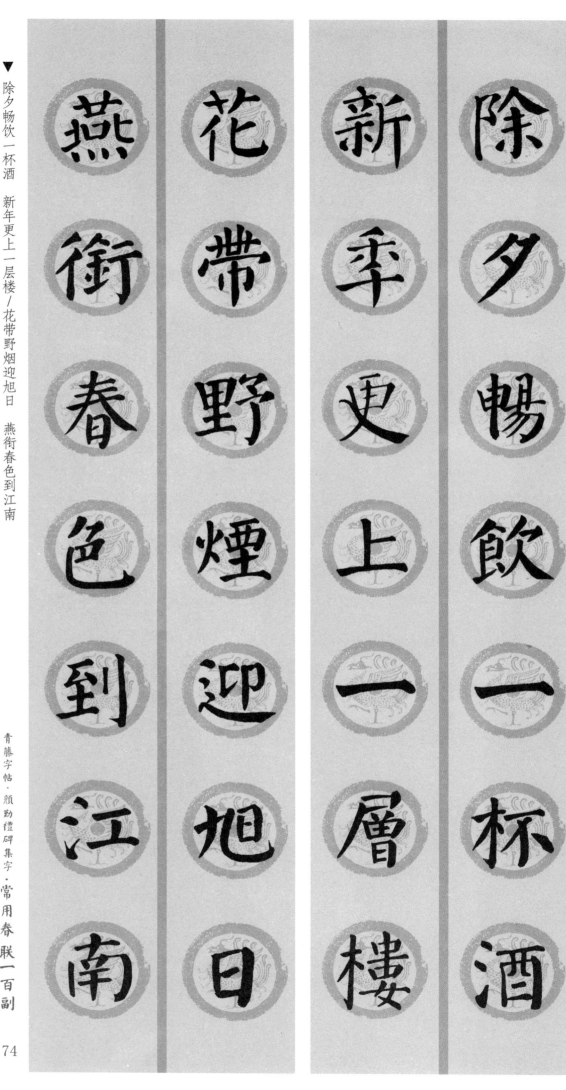

▼ 除夕畅饮一杯酒　新年更上一层楼／花带野烟迎旭日　燕衔春色到江南

青藤字帖·颜勤礼碑集字·常用春联一百副

74

除夕畅饮一杯酒

新年更上一层楼

花带野烟迎旭日

燕衔春色到江南

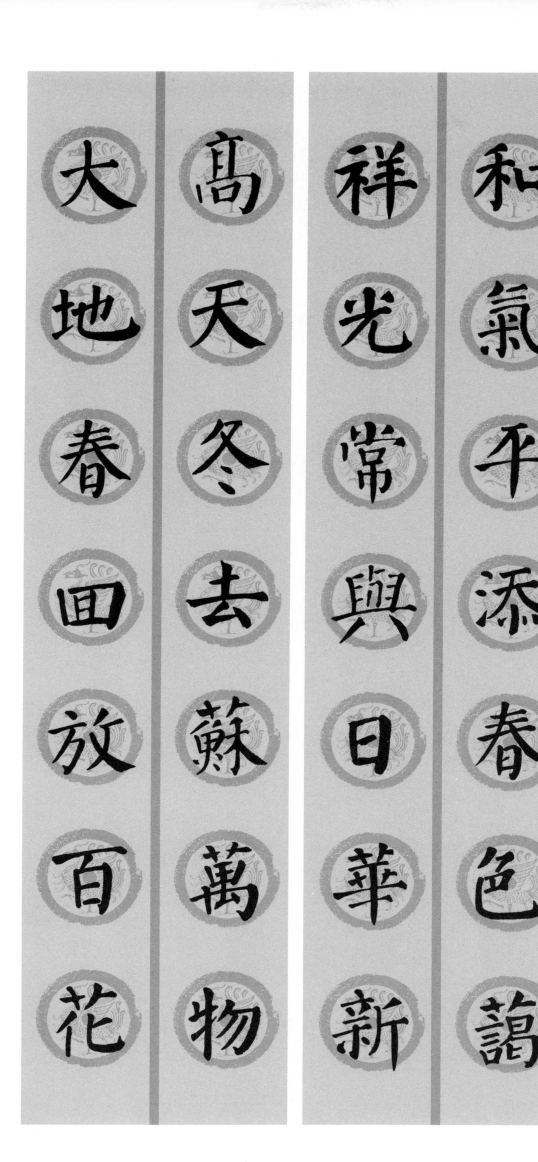

和氣平添春色蔼

祥光常與日華新

高天冬去蘇萬物

大地春回放百花

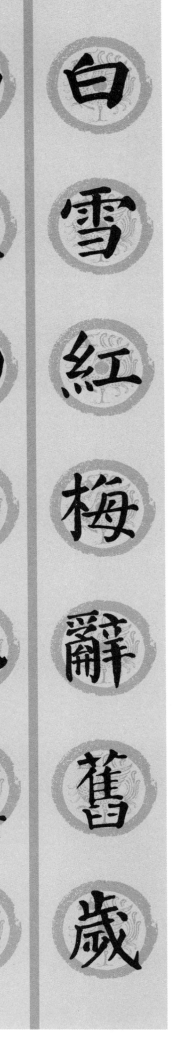

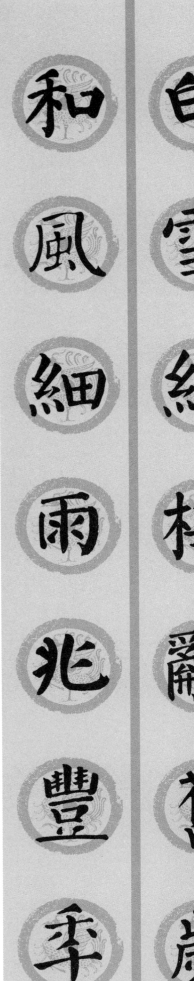

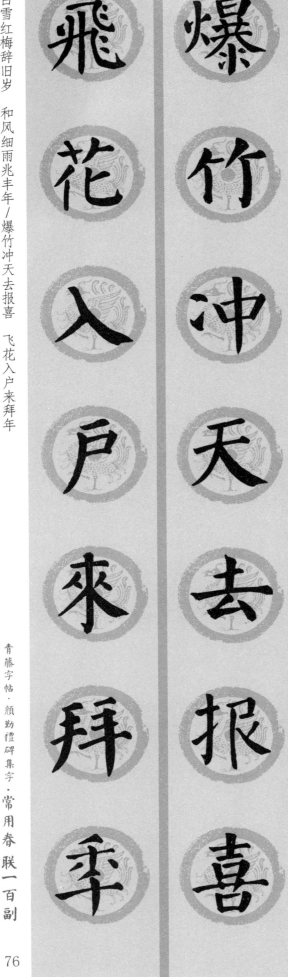

白雪红梅辞旧岁

和风细雨兆丰年

爆竹冲天去报喜

飞花入户来拜年

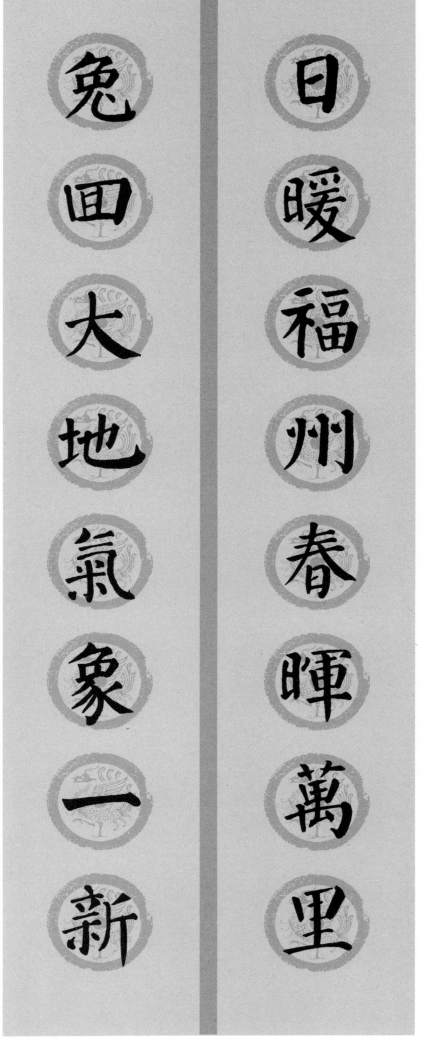

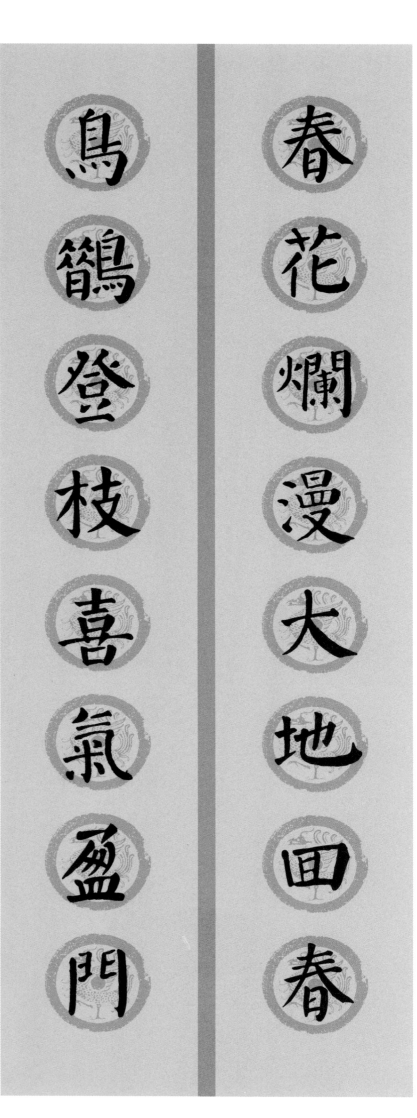

春花爛漫大地回春

鳥鵲登枝喜氣盈門

冬雪戲梅千里如畫

春風搖柳萬行似詩

青藤字帖·颜勤禮碑集字·常用春联一百副

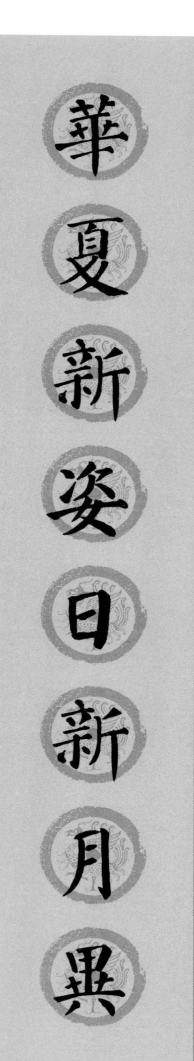

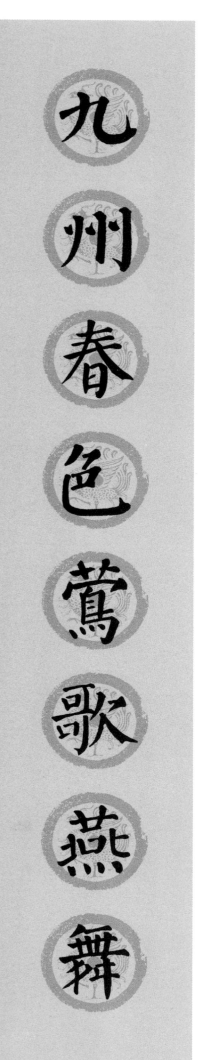

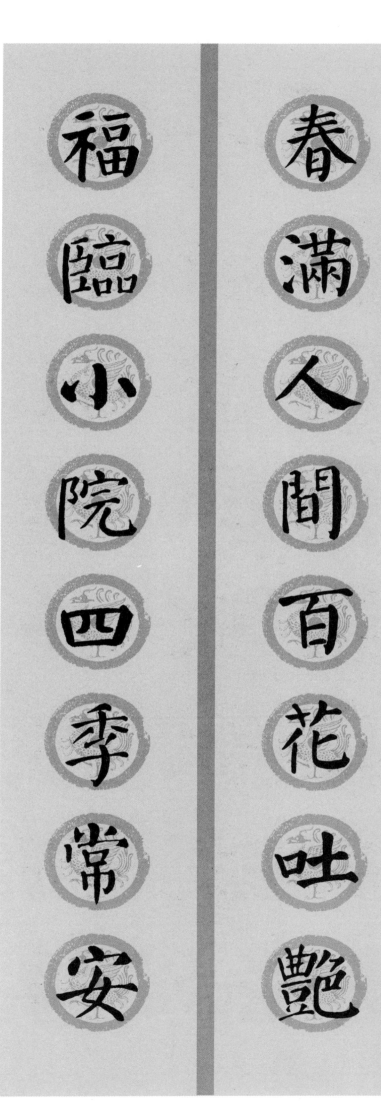

春满人间百花吐艳

福临小院四季常安

朱门北启春色入户 紫气东来祥瑞添福／千禧丰年欢歌盛世 万家灯火喜庆新春

青藤字帖·颜勤礼碑集字·常用春联一百副

万家燈火喜慶新春

千禧豐季歡歌盛世

紫氣東來祥瑞添福

朱門北啓春色入戶

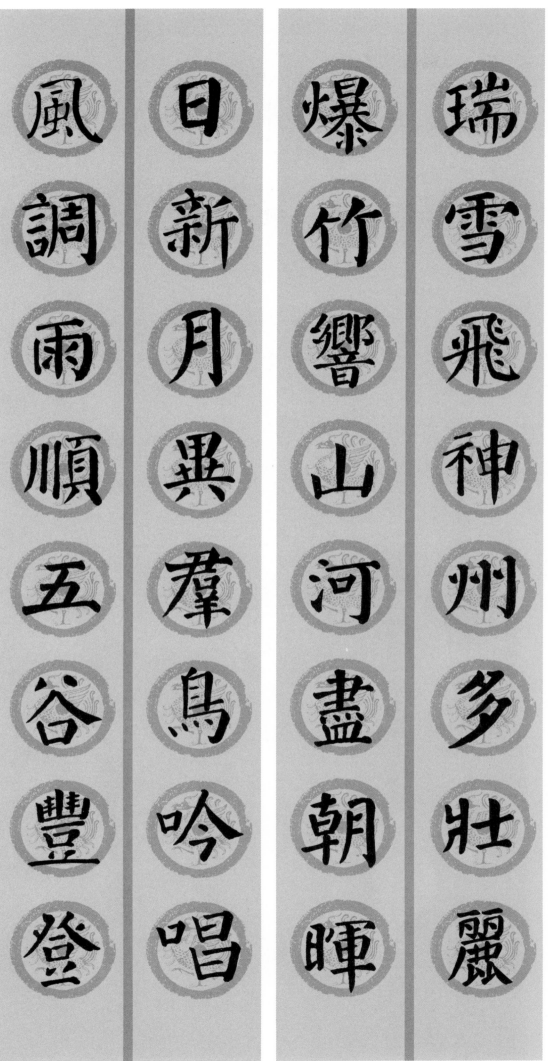

瑞雪飞神州多壮丽

爆竹响山河尽朝晖

日新月异群鸟吟唱

风调雨顺五谷丰登

青藤字帖·颜勤礼碑集字·常用春联一百副

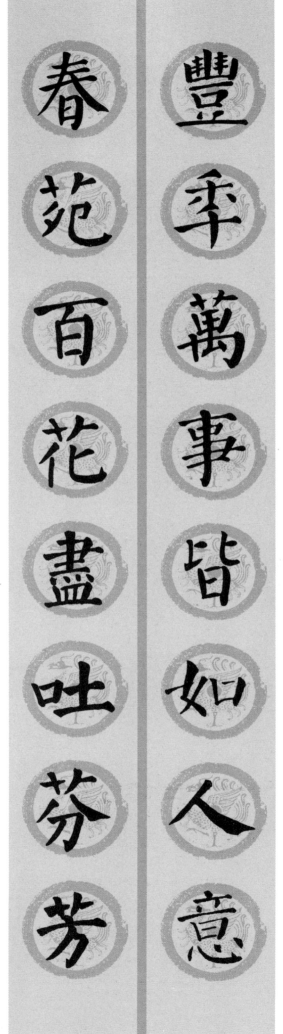
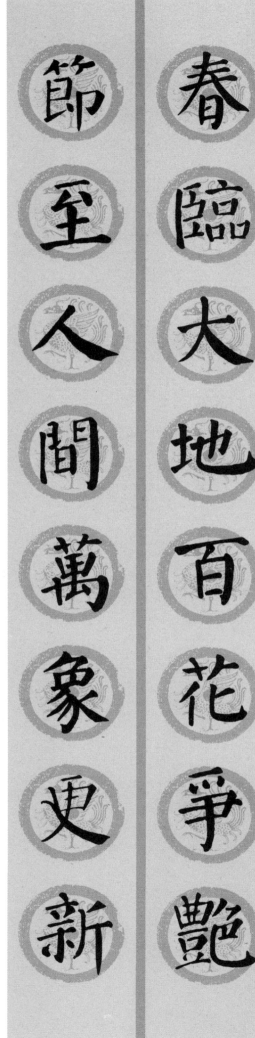

春临大地百花争艳 节至人间万象更新／丰年万事皆如人意 春苑百花尽吐芬芳

青藤字帖·颜勤礼碑集字·常用春联一百副

爆竹千声同辞旧岁
春逢喜雨千山柔润

雪沃红梅万里飘香

爆竹千声同辞旧岁
春逢喜雨千山柔润
雪沃红梅万里飘香

青藤字帖·颜勤礼碑集字·常用春联一百副

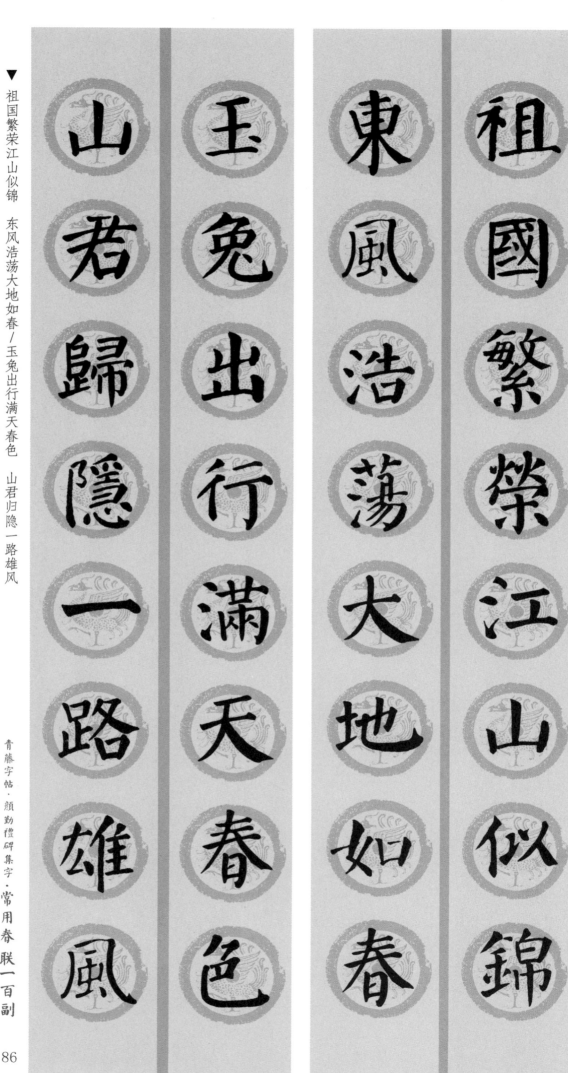

祖国繁荣江山似锦

东风浩荡大地如春／玉兔出行满天春色

山君归隐一路雄风

祖國繁榮江山似錦

東風浩蕩大地如春

玉兔出行滿天春色

山君歸隱一路雄風

青藤字帖·颜勤礼碑集字·常用春联一百副

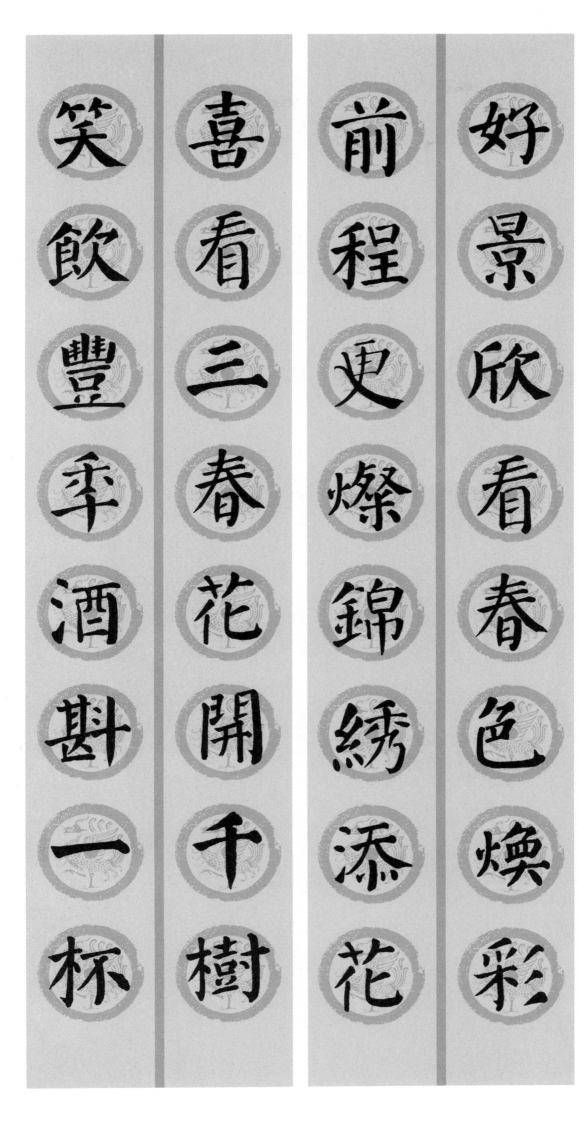

笑飲豐年酒斟一杯

喜看三春花開千樹

前程更燦錦繡添花

好景欣看春色煥彩

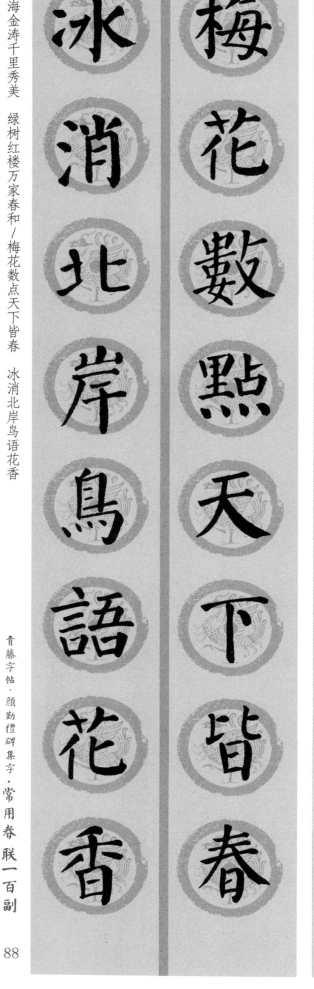

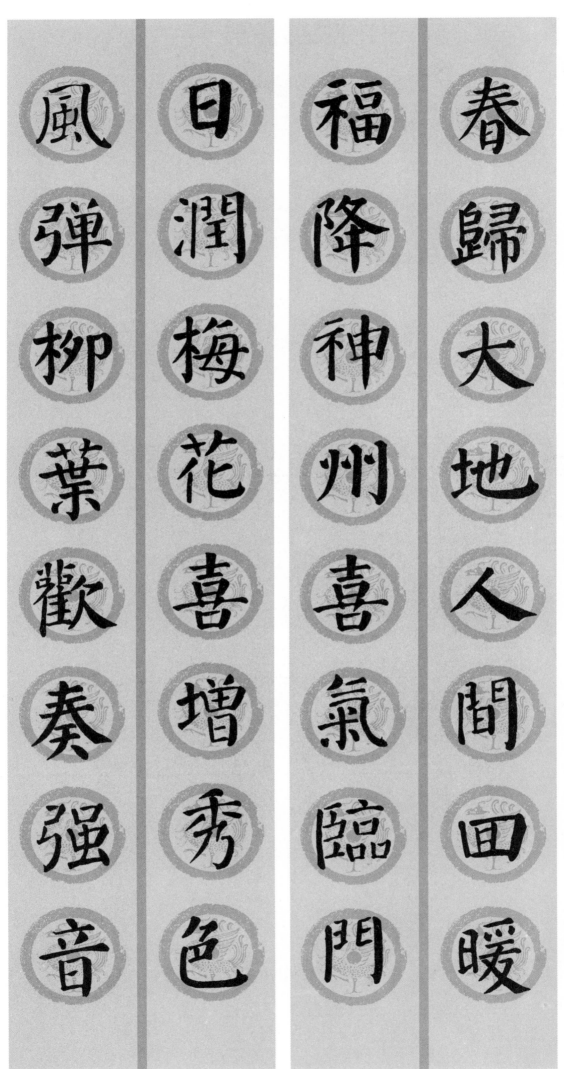

福降神州喜气临门

春归大地人间回暖

日润梅花喜增秀色

风弹柳叶欢奏强音

一帆风顺

三阳开泰

五福临门

吉祥如意

富贵平安

惠风和畅

新年吉庆

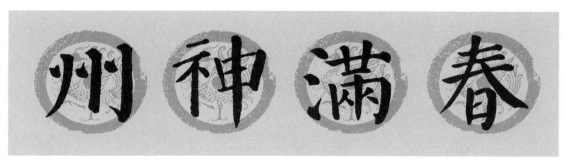

春满神州

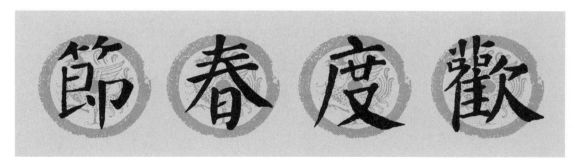

欢度春节

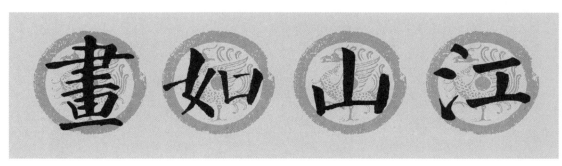

江山如画

青藤字帖·颜勤礼碑集字·常用春联一百副

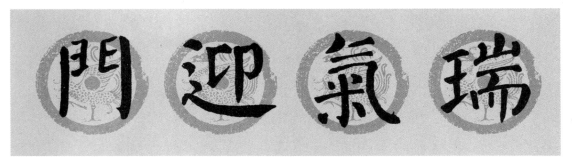

瑞气盈门

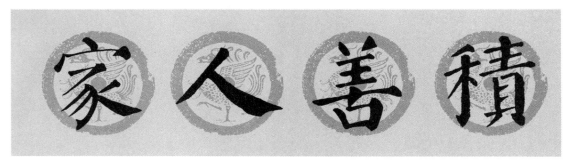

积善人家

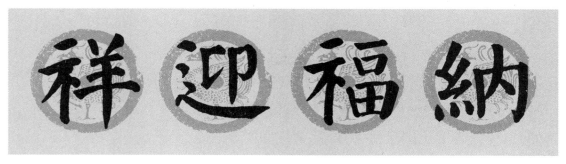

纳福迎祥

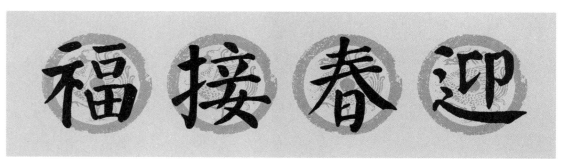

迎春接福

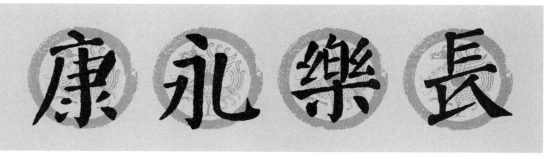

长乐永康

青藤字帖·颜勤礼碑集字·常用春联一百副